LETTRES
DE
MARIE BASHKIRTSEFF

FASQUELLE ÉDITEURS, 11, RUE DE GRENELLE, PARIS (7ᵉ)

EXTRAIT DU CATALOGUE
DE LA BIBLIOTHÈQUE-CHARPENTIER

JOURNAL DE MARIE BASHKIRTSEFF, avec un portrait (27ᵉ mille) . 2 vol.

Paris. — Imp. A. MARETHEUX et L. PACTAT, 1, rue Cassette.

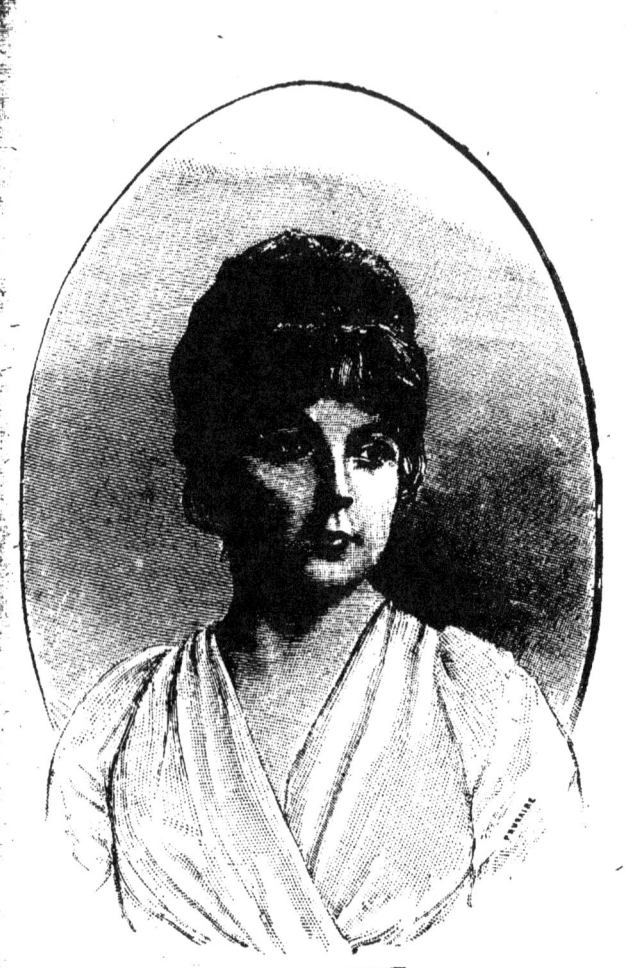

LETTRES

DE

MARIE BASHKIRTSEFF

Avec quatre Portraits,
des fac-similés d'Autographes et de Croquis

ET UNE PRÉFACE

par

FRANÇOIS COPPÉE

DE L'ACADÉMIE FRANÇAISE

PARIS
BIBLIOTHÈQUE-CHARPENTIER
FASQUELLE ÉDITEURS
11, RUE DE GRENELLE, 11

Tous droits réservés.

PRÉFACE [1]

L'été dernier, j'allai saluer une dame russe de mes amies, de passage à Paris, à qui Mme Bashkirtseff donnait l'hospitalité dans son hôtel de la rue Ampère.

Je trouvai là une compagnie très sympathique : rien que des dames et des jeunes filles, toutes parlant à merveille le français, avec ce peu d'accent qui donne à notre langue, dans la bouche des Russes, on ne sait quelle gracieuse mollesse.

L'accueil que je reçus fut cordial dans cet aimable milieu, où tout respirait le bonheur. Mais, à peine assis non loin du samovar, une tasse de thé à la main, je tombai en arrêt d'ad-

[1] Cette préface a paru en tête du catalogue des œuvres de Marie Bashkirtseff, lors de l'exposition qui fut faite en 1885.
L'auteur a bien voulu nous permettre de reproduire ici ces pages intéressantes et difficiles à retrouver.

miration devant un grand portrait, celui d'une des jeunes filles présentes, portrait d'une ressemblance parfaite, librement et largement traité, avec la fougue de pinceau d'un maître.

« C'est ma fille Marie, me dit Mme Bashkirtseff, qui a fait ce portrait de sa cousine. »

J'avais commencé une phrase élogieuse; je ne pus pas l'achever. Une autre toile, puis une autre, puis encore une autre, m'attiraient, me révélaient une artiste exceptionnelle. J'allais, charmé, de tableau en tableau, — les murs du salon en étaient couverts — et, à chacune de mes exclamations d'heureuse surprise, Mme Bashkirtseff me répétait, avec une émotion dans la voix, où il y avait encore plus de tendresse que d'orgueil ;

« C'est de ma fille Marie!... C'est de ma fille!... »

En ce moment, Mlle Marie Bashkirtseff survint. Je ne l'ai vue qu'une fois, je ne l'ai vue qu'une heure... Je ne l'oublierai jamais.

A vingt-trois ans, elle paraissait bien plus jeune. Presque petite, mais de proportions

harmonieuses, le visage rond et d'un modelé exquis, les cheveux blond-paille avec de sombres yeux comme brûlés de pensée, des yeux dévorés du désir de voir et de connaître, la bouche ferme, bonne et rêveuse, les narines vibrantes d'un cheval sauvage de l'Ukraine, Mlle Marie Bashkirtseff donnait, au premier coup d'œil, cette sensation si rare : la volonté dans la douceur, l'énergie dans la grâce. Tout, en cette adorable enfant, trahissait l'esprit supérieur. Sous ce charme féminin, on sentait une puissance de fer, vraiment virile; — et l'on songeait au présent fait par Ulysse à l'adolescent Achille : une épée cachée parmi des parures de femme.

A mes félicitations, elle répondit d'une voix loyale et bien timbrée, sans fausse modestie, avouant ses belles ambitions et — pauvre être marqué déjà pour la mort ! — son impatience de la gloire.

Pour voir ses autres ouvrages, nous montâmes tous dans son atelier. C'est là que l'étrange fille se comprenait tout à fait.

Le vaste « hall » était divisé en deux parties. l'atelier proprement dit, où le large châssis versait la lumière ; et, plus sombre, un retrait encombré de papiers et de livres. Ici, elle travaillait ; là, elle lisait.

D'instinct, j'allai tout droit au chef-d'œuvre, à ce « Meeting » qui sollicita toutes les attentions, au dernier Salon : un groupe de gamins de Paris causant gravement entre eux — de quelque espièglerie sans doute, — devant un enclos de planches, dans un coin de faubourg. C'est un chef-d'œuvre, je maintiens le mot. Les physionomies, les attitudes des enfants sont de la vérité pure ; le bout de paysage, si navré, résume la tristesse des quartiers perdus. A l'Exposition, devant ce charmant tableau, le public avait décerné, d'une voix unanime, la médaille à Mlle Bashkirtseff, déjà mentionnée l'année précédente. Pourquoi ce verdict n'avait-il pas été ratifié par le jury ? Parce que l'artiste était étrangère ? Qui sait ? Peut-être à cause de sa grande fortune ? Elle souffrait de cette injustice et voulait, la noble

enfant, se venger en redoublant d'efforts. En une heure, je vis là vingt toiles commencées, cent projets : des dessins, des études peintes, l'ébauche d'une statue, des portraits qui me firent murmurer le nom de Frans Hals, des scènes vues et prises en pleine rue, en pleine vie, une grande esquisse de paysage notamment, — la brume d'octobre au bord de l'eau, les arbres à demi dépouillés, les grandes feuilles jaunes jonchant le sol; — enfin, toute une œuvre, où se cherchait sans cesse, où s'affirmait presque toujours le sentiment d'art le plus original et le plus sincère, le talent le plus personnel.

Cependant une vive curiosité m'appelait vers le coin obscur de l'atelier, où j'apercevais confusément de nombreux volumes, en désordre sur des rayons, épars sur une table de travail. Je m'approchai et je regardai les titres. C'étaient ceux des chefs-d'œuvre de l'esprit humain. Ils étaient tous là, dans leur langue originale, les français, les italiens, les anglais, les allemands, et les latins aussi, et

les grecs eux-mêmes; et ce n'étaient point des
« livres de bibliothèque », comme disent les
Philistins, des livres de parade, mais de vrais
bouquins d'étude fatigués, usés, lus et relus:
Un Platon était ouvert sur le bureau, à une
page sublime.

Devant ma stupéfaction, Mlle Bashkirtseff
baissait les yeux, comme confuse et crai-
gnant de passer pour pédante, tandis que sa
mère, pleine de joie, me disait l'instruction
encyclopédique de sa fille, me montrait ses
gros cahiers, noirs de notes, et le piano ou-
vert où ses belles mains avaient déchiffré
toutes les musiques.

Décidément gênée par l'exubérance de la
fierté maternelle, la jeune artiste interrom-
pit alors l'entretien par une plaisanterie. Il
était temps de me retirer, et, du reste, depuis
un instant, j'éprouvais un vague malaise
moral, une sorte d'effroi, je n'ose dire un
pressentiment. Devant cette pâle et ardente
jeune fille, je songeais à quelque extraordi-
naire fleur de serre, belle et parfumée jusqu'au

prodige, et, tout au fond de moi, une voix secrète murmurait : « C'est trop ! »

Hélas ! C'était trop en effet.

Peu de mois après mon unique visite rue Ampère, étant loin de Paris, je reçus le sinistre billet encadré de noir qui m'apprenait que Mlle Bashkirtseff n'était plus. Elle était morte, à vingt-trois ans, d'un refroidissement pris en faisant une étude de plein air.

J'ai revu la maison désolée. La malheureuse mère, en proie à une douleur haletante et sèche qui ne peut pas pleurer, m'a montré, pour la deuxième fois, aux mêmes places, les tableaux et les livres; elle m'a parlé longuement de la pauvre morte, m'a révélé les trésors de bonté de ce cœur que n'avait point étouffé l'intelligence. Elle m'a mené, secouée par ses sanglots arides, jusque dans la chambre virginale, devant le petit lit de fer, le lit de soldat où s'est endormie pour toujours l'héroïque enfant. Enfin elle m'a appris que **tous les ouvrages** de sa fille allaient être expo-**sés**, elle m'a demandé, pour ce catalogue,

quelques pages de préface, et j'aurais voulu les écrire avec des mots brûlants comme des larmes.

Mais qu'est-il besoin d'insister auprès du public? En présence des œuvres de Marie Bashkirtseff, devant cette moisson d'espérances couchée par le vent de la mort, il éprouvera certainement, avec une émotion aussi poignante que la mienne, l'affreuse mélancolie qu'inspirent les édifices écroulés avant leur achèvement, les ruines neuves, à peine sorties du sol, que le lierre et les fleurs des murailles ne cachent point encore.

Que dire, surtout, à la mère, dont le désespoir fait mal et fait peur? A peine ose-t-on la supplier, en lui montrant le Ciel, de détourner ses regards de l'impassible nature, qui ne livre à personne le mystère de ses lois et ne dit même pas si elle a besoin du génie naissant d'une jeune fille pour augmenter l'éclat et la pureté d'une étoile.

FRANÇOIS COPPÉE.

Paris, 9 février 1889.

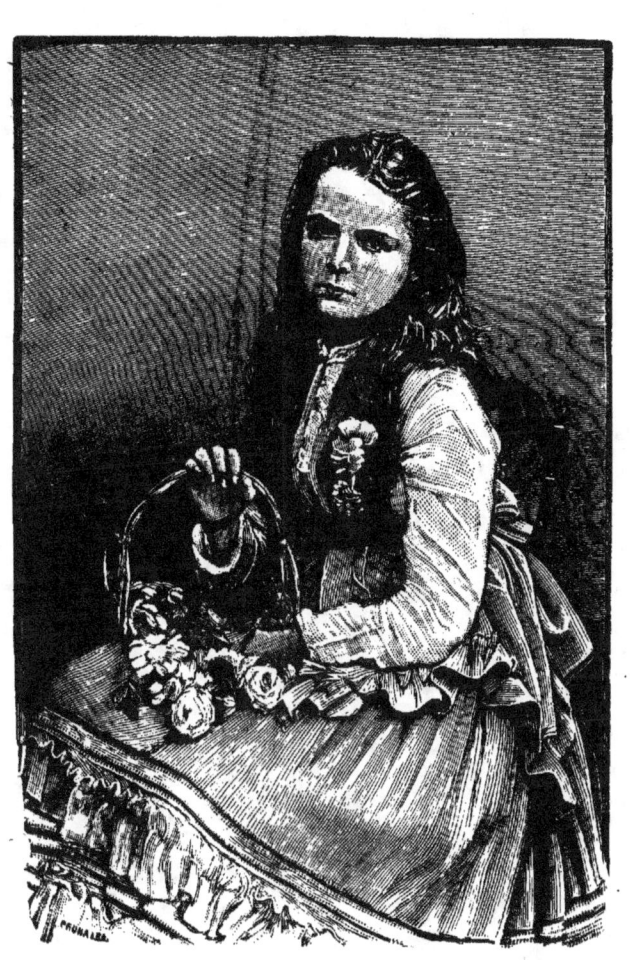

LETTRES
DE
MARIE BASHKIRTSEFF

1868-1874

A sa tante.

30 juillet 1868 (1).

Très chère tante Sophie,

Comment allez-vous, ainsi que l'oncle? Hier, nous avions des tableaux vivants: le premier tableau représentait les quatre saisons: Dina représentait l'Hiver; moi, le Printemps; Sophie Kavérine, l'Automne; M^{lle} Élise

(1) Marie Bashkirtseff n'avait pas encore huit ans. Elle est née le 11 novembre 1860.

l'Été. Dans le second tableau prenaient part Dina et Catherine, sœur de Sophie. Dina représentait la Psyché regardant l'Amour endormi, et Catherine, l'Amour. Dina avait les cheveux épars; c'était très joli. Dans le troisième tableau, moi et Paul : j'étais la Déesse des fleurs et Paul le Dieu des fruits. Dans le quatrième tableau, Dina seule en Naïade, robe blanche, assise dans le jonc; dans les mains et sous les pieds elle avait l'herbe des rivières et le jonc, toute la robe parsemée de perles en cristal blanc, qui ressemblaient beaucoup aux gouttes d'eau, avec les cheveux épars, sur les cheveux parsemées des perles en cristal. Venez chez nous, à Tcherniakovka; vous nous manquez. Tout le monde va bien et tout le monde vous embrasse.

Votre nièce,

MOUSSIA BASHKIRTSEFF.

A son cousin.

20 février 1870, Tcherniakovka.

Cher Étienne,

Je te remercie pour le dessin et pour la lettre. Mes leçons vont assez bien. Je t'envoie mon dessin, seulement ne le montre à personne, parce que c'est mal fait. Après ton départ j'ai fait beaucoup de dessins et il y en a qui sont bien. A l'étranger, je crois que nous n'irons pas bien vite, peut-être pourtant un de ces jours; maman a dit dans une semaine.

Ma tante est allée dans ses terres avec Paul, voilà pourquoi Paul ne t'écrit pas. Ta sœur Dina t'embrasse; mais, selon sa coutume, elle n'écrit rien, mais elle pense à ta commission. Je t'apporterai de l'étranger un porte-fusil, ou mieux, écris-moi ce qu'il faut t'apporter? Mais dépêche-toi, car dans

deux semaines, tout au plus, nous partons. Écris-moi absolument qu'est-ce qu'il faut t'apporter de l'étranger; si nous ne partons pas, je t'écrirai encore. Pardonne-moi le mauvais papier. Maman t'envoie trois roubles et te prie de bien travailler à l'école.

Ta cousine dévouée.

A Mademoiselle E...

6 septembre 1872

Chère amie,

J'ai pour la première fois parlé l'italien aujourd'hui. Le pauvre Micheletty, (mon professeur,) faillit tomber évanoui ou se jeter par la fenêtre de la joie de m'entendre parler italien. Je puis dire maintenant que je parle le russe, le français, l'anglais, l'italien; j'apprends l'allemand et le latin, j'étudie sérieusement.

Avant-hier, j'ai eu ma première leçon de physique.

Ah! comme je suis satisfaite de moi!

Quel grand bonheur est celui-là!!

Comment vont tes leçons? Écris-moi, je t'en prie.

J'ai reçu le Derby: les courses à Bade! Comme je voudrais y être! mais non, je ne veux pas, je dois étudier et, le cœur serré, je lis les courses de chevaux de X. Je me calme avec grand peine et je me console en disant : Étudions, étudions, notre tour viendra. Si Dieu le veut!

C'est l'heure du déjeuner, la seule libre, et c'est généralement pendant ce temps qu'on me taquine avec X..., et je rougis, pour tous; maman me soutient, en disant : « Qu'est-ce que vous la taquinez toujours avec ce X... »

Maman est bien gentille aujourd'hui, je finirai vraiment par devenir son amie.

Elle cause, nous raconte des histoires du

temps où elle avait seize ans, récite des poésies en riant.

Hier, à la leçon de français, j'ai lu l'Histoire Sainte, les dix commandements de Dieu. Il dit qu'il ne faut pas se faire des images de ce qui est dans les cieux. Les Latins et les Grecs ont tort, ce sont des idolâtres, qui adorent des statues et des peintures. Aussi, moi, je suis loin de suivre cette méthode. Je crois en Dieu, notre Sauveur, la Vierge, et j'honore quelques saints, pas tous, car il y en a de fabriqués, comme les plumcakes.

Que Dieu me pardonne ce raisonnement s'il est injuste, mais dans mon simple esprit les choses sont ainsi et je ne puis dire autrement.

Es-tu contente de ma lettre?

Au revoir.

A sa tante.

Spa, dimanche 5 juillet 1874.

Chère tante,

Je vous ai promis d'écrire et me voici. Je sors toujours au bras de ma mère. Hier soir, je chantais chez moi et tous accoururent du Casino. Paul m'a dit qu'il m'entend de l'hôtel de Flandre.

Pourquoi y a-t-il des gens qu'on déteste? J'étais tranquille, mais P.... vient avec sa mère et j'ai envie de fuir. Ils sont bons, aimables, pas bêtes, mais je ne peux pas les supporter.

Nous allons voir la grotte à Spa; je ne puis pas bien vous la décrire et pourtant cela me ferait un tel plaisir plus tard de trouver une juste description (je noterai tout dans mon journal) de ce que j'ai vu! je sais que j'ai beaucoup admiré. Mais je suis sûre

qu'il y a des grottes bien plus belles aux environs, sans parler d'autres pays, où il y a des merveilles auprès desquelles la grotte d'ici ne paraîtrait que comme rien. *D'ailleurs, c'est humilier les œuvres souveraines que de leur imposer notre approbation.*

Je marche avec M. G.... malgré une petite pluie ; je suis mouillée et crottée, maman est au désespoir....

Le retour a été admirable ; dans un village, G.... a tiré d'un lit une couverture blanche et du plancher un tapis. On donne le tapis aux autres et on enveloppe de la couverture.... moi. Je riais et admirais l'intrépidité de G....; il riait aussi et nous comparait à Paul et à Virginie.

On nous a présenté le comte Doënhoff, le petit B. K...., et nous allons aux courses, le comte D. Basilevsky, frère de la princesse Souvaroff, maman, moi et Dina. Nous sommes dans la meilleure tribune ; le comte D... reste avec nous. On dit qu'il admire

maman, et tu sais, chère tante, ce qu'il a dit ! Il a dit : *La fille ne sera pas mal, mais on ne pourra jamais la comparer à la mère.* — Maman ne fait que parler de moi ; elle raconte les mots de mon enfance, tu sais, toujours la même chose ; elle ne peut pas oublier que quand elle arrivait de la Crimée (j'avais deux ans), elle me dit pour je ne sais quelle espièglerie : Marie est bête. — *Marthe*, dis-je à ma nourrice (car, comme tu sais, jusqu'à trois ans et demi je prenais de la nourriture naturelle), *Marthe, allons-nous-en, maman n'a pas reconnu Marie....* Au revoir, je vous embrasse tous, je suis rose et blanche et me porte très bien.

1875

A Mademoiselle Colignon (1)

Chère amie,

Quel affreux voyage ! (2) A Vinenbruck nous descendons et allons vingt minutes à pied; à une heure et demie nous arrivons : quelques maisons entre deux montagnes. On ne se fera jamais idée du calme profond, qui règne en cet endroit. Il me semble, que

(1) Mademoiselle Colignon, son institutrice.
(2) Marie Bashkirtseff faisait alors son premier voyage à Schlangenbad.

dans une tombe c'est plus animé. Ma mère est radieuse, je suis enchantée de la revoir. Je raconte tout ce qui s'est passé depuis le départ. Une fois tout cela raconté, je m'ennuie, pas une âme intéressante. Je chante et ma voix produit son effet habituel. Ici, on se promène sans chapeau, on parle à tout le monde ; *requiem delectabile*. Campagne, plus campagne qu'en Russie, tristesse, détestation!...

Quand je pense (et j'y pense souvent) qu'on ne vit qu'une fois, je me reproche de passer mon temps dans ce pays de saucissons.

Un chapeau de feutre noir d'une façon ravissante, une robe de drap bleu presque noir, tout unie, bien tirée sur les hanches et à petite traîne, mais la traîne est retroussée sur le côté, comme un habit de cheval, souliers de peau jaune à boucles, figure fraîche, port royal (comme dit maman), démarche gracieuse. Dina s'écrie en me voyant

descendre : je ne te reconnais pas, tu as l'air d'un tableau ancien. Je prie Dina de me conduire par la ville ; ce n'est pas une ville, mais comme le parc d'un château. L'endroit est ravissant et à chaque pas on voit des montées se perdant dans la verdure, des balcons à balustrades, des ponts rustiques, des montagnes, des plaines, charmants en vérité. Mais sur les balustrades personne n'est appuyé, les allées sont désertes, les escaliers, poétiques et pittoresques, vides. Je me plains tout haut en admirant ces belles choses. Voilà, ma chère. Par exemple, je dis que je m'ennuie et j'entends quelqu'un derrière moi ; je me retourne ; c'est une personne qui pense ce que je viens de dire, on se parle, et voilà !.... Eh ! bien, s'écrie-t-elle, retourne-toi donc vite !.... Je me retourne et je vois.... Un cochon blanc et rose, qu'on conduit en laisse.... A sept heures nous descendons dans la laiterie, c'est charmant.

On monte, on descend par un chemin adorable. Schlangenbad est un jardin ravissant; pas de places, pas de rues, çà et là des maisonnettes propres et simples. Je parle à peine allemand, je parle une nouvelle langue en ajoutant *irt* à tous les mots français. Tout le monde rit et parle comme moi. Maman me présente à la princesse M... Je me plains de l'ennui, la princesse m'offre un attaché militaire russe qui est ici, et dont je ne sais pas le nom.

Résignons-nous et couchons-nous de bonne heure; levons-nous avec les poules; cela me fera du bien.

Je ne saurais jamais vous dire a quel point je regrette que vous ne soyez pas avec nous et comme ça ferait du bien à votre santé.

Au revoir.

A la même.

Chère amie,

Les anciens ont tort. L'amour, c'est la femme qui aime. Si on pouvait être double, je voudrais l'être pour mettre ma seconde moi à genoux devant la première, seulement parce que celle-ci est prosternée devant l'amour.

Qu'est-ce que la femme qui vous aime tout simplement? Peut-on l'apprécier même si elle vous adore? Oui, les gens aux sentiments vulgaires. Mais si cette femme se dresse debout, et se prosterne ensuite devant vous, c'est alors seulement que vous comprenez toute sa grandeur, la grandeur de son amour. Et ce n'est qu'en *s'humiliant ainsi* qu'elle est grande, parce qu'elle vous élève et vous rend digne. Quel est l'homme qui ne se sentirait pas Dieu devant cette

adoration, par conséquent ne pourrait vous comprendre et devenir votre égal ! Au revoir.

A la même.

Chère amie,

Êtes-vous encore à Allevard et comment va votre santé? Où pensez-vous que je sois aujourd'hui, à Schlangenbad, à l'hôtel Planz? Eh! bien, pas du tout. Je suis à Paris, au Grand-Hôtel et, si vous étiez plus avisée, vous auriez pu le voir sur l'enveloppe.

Je suis une méchante fille, je quitte ma mère en lui disant que je suis enchantée de partir avec mon oncle. Ça lui fait de la peine, et on ne sait pas combien je l'aime et on me juge d'après les apparences. Oh! en apparence, je ne suis pas très tendre. L'idée de revoir ma tante m'occupe. Pauvre tante,

qui s'ennuie tant sans moi ! Pauvre maman, que j'abandonne ! Mon Dieu, que faire ? Je ne puis pas me couper en deux !...

C'est vendredi que j'ai quitté Schlangenbad. Le samedi à cinq heures, j'ai descendu au Grand-Hôtel, où m'attendait ma tante. A la frontière française, j'ai respiré pour la première fois depuis que je suis sortie de France.

Je vous embrasse.

A sa mère.

Paris, Grand-Hôtel.

Chère maman,

Arrivée à cinq heures du matin, au Grand-Hôtel, il est six heures seulement et je vous écris déjà ; cela vous prouve mon empressement.

Depuis quinze jours, j'ai respiré pour la

première fois en revoyant la France. Je me porte à ravir, je me sens belle, il me semble que tout me réussira ; tout me sourit et je suis heureuse, heureuse, heureuse !..

Je vous embrasse, bonjour.

Soignez-vous, ma mère, écrivez-moi et revenez vite.

A Mademoiselle ***.

Paris, 1er septembre.

Ma chère Berthe,

Je réponds de Paris à votre lettre, où je suis depuis trois jours. Ma mère, qui est restée à Schlangenbad, me l'envoie. Madame votre mère est bien bonne de penser à moi, et il me tarde de la connaître. Je suis ici avec ma tante, Mᵐᵉ Romanoff ; je crois que vous la connaissez. Que je voudrais passer quelque temps dans la même ville que vous ! nous

pourrions au moins nous voir. C'est si ennuyeux de se rencontrer une ou deux fois par an, échanger quelques mots et puis être de nouveau, l'une à un bout du monde, l'autre à l'autre.

Écrivons-nous toujours. Depuis notre premier séjour à l'étranger, où je vous ai connue dans notre tendre enfance, j'ai été toujours attirée vers vous, et quelque chose me dit qu'un jour nous serons plus liées que nous ne pouvons l'être maintenant.

Nous sommes au Grand-Hôtel, n° 281.

Au revoir, ma chère ; pensez de moi ce que je pense de vous. Bonjour.

À sa tante.

Paris.

M^{me} Romanoff, Olga, Marie, X... Tout le monde enfin. J'écris comme j'ai promis

et pour commencer je vais déclarer qu'il fait non pas chaud, comme disait ma tante, mais bel et bien frais, un temps admirable. Je suis allée chez tous mes fournisseurs, qui sont de vrais anges et pas si chers que je croyais. K. est avec nous, il est d'une utilité étonnante! Hier, et avant-hier nous fûmes au Bois — une foule immense et élégante comme toujours. Ton frère, belle Euphrosine, a une voiture et un cheval adorables et fait le beau ici. Il a fait un soubresaut en m'apercevant. Ce singe de L. est également ici et une quantité d'autres, tous ceux qui étaient à Nice, etc., etc. Seulement, je manque d'argent. C'est le principal. Qui, diable, a inventé cette vile chose. Comme on était heureux à Sparte d'avoir de l'argent en cuir, en peau de bœuf! J'économise admirablement, mais malgré ma belle économie, l'argent *deficit*.

Je fais mieux mes affaires que je ne le pensais, il faut bien m'habituer. On est très

malheureux quand on ne sait rien faire soi-même.

Mon plus grand tourment, c'est d'aller rôder avec la tante Marie. Ils viennent tous de sortir pour aller au Bon-Marché ; je reste à la maison, enfermée chez moi, ce qui me plaît cent fois plus que de courir dans tous ces magasins.

A sa cousine.

Paris, Grand-Hôtel.

Chère Dina,

Voilà une aventure ! je m'étais mise sur le balcon du salon de lecture, attendant ma tante, quand j'entendis derrière moi un chœur d'admiration sur ma personne, ma taille. Ce chœur partait d'un groupe de messieurs assis derrière moi. Il est vrai, qu'en ma robe de batiste grise, tout unie,

j'ai une taille divine, c'est le mot (tu l'as dit toi-même) ; mes cheveux dorés sont coiffés simplement. Je ne sais comment, mais les torsades tombent jusqu'au milieu du dos. Ce n'est pas tout : entre ces gens il y a des Brésiliens qui me regardent et me suivent. Ce n'est pas tout : il y a un charmant jeune Anglais blond, qui a l'air de soupirer ; ce n'est pas tout : il y a un affreux blond Russe qui me poursuit. Ce n'est pas tout : et si même je croyais que cette fois c'est tout, il y a bien encore d'autres fous, mais je ne prends pas la peine d'en parler ; même les femmes me regardent et admirent mes toilettes d'une simplicité étonnante et d'un chic surprenant. Lis ma lettre à maman, ça lui fera plaisir, ça la guérira. Pauvre maman !

On nous amène une victoria à deux chevaux et nous sortons.

Au Bois il y a quatre rangées de voitures, on s'écrase presque. J'étais en train de m'é-

tonner de la laideur des hommes, ici, quand je vis arriver quelque chose de connu; je tâchais de reconnaître, car il y a tant de monde, tant de figures... que les yeux faiblissent et deviennent hébétés au point de vue moral. La personne me salua et je vis s'épanouir la figure du stupide Em.

Au second tour, le surprenant, mais stupide personnage, s'approche de la voiture et de sa voix stridente avec son accent niçois jette ces mots flamboyants de distinction : — Où donc êtes-vous logées? — Au Grand-Hôtel, répond ma tante. — A la bonne heure!... — Quant à moi, je ne me tourne même pas de son côté.

Je ne sais à quoi attribuer cette révolution intérieure, mais le fait est que tout me paraissait noir avant, et tout me paraît rose à présent. Nous rentrons juste pour la table d'hôte. A gauche, sont ceux que je nomme les Brésiliens; à droite, au salon de lecture est le gentil Anglais qui, pour regarder,

s'approche vingt fois du côté de la fenêtre, mais chaque fois je voyais son œil droit se détourner de l'affiche qu'il avait l'air de lire, et se fixer sur moi.

Oh! vraiment, je ne vaux pas cette peine. Je rentre chez moi et je me mets à écrire. On frappe; la femme de chambre me donne une carte. De M.... Faites entrer, c'est Remy seul, sans son père; je regarde son chapeau sur la table, ses cheveux noirs, et une idée m'illumine. — Asseyez-vous comme cela, tournez le dos à la porte et ne vous retournez pas quand ma tante entrera; je veux qu'elle vous prenne pour un autre.
— Et tout le temps notre conversation est interrompue par nos éclats de rire; je me figure la face de ma tante.

Remy m'assure qu'il n'a pas changé depuis quatre ans.

De combien de demoiselles avez-vous été amoureux depuis? — De pas une seule, je vous jure!!!... Je doute, il assure; je ris, il

soupire. C'est agréable d'avoir des amitiés d'enfance. Alors, comme tu le sais, il était cent fois plus fort que moi en coquetterie; maintenant, je suis une vieille et lui, un enfant. Il se hasarde à demander si je suis changée.

— Pas du tout, je suis toujours la même. Je ne suis pas amoureuse de vous, cela va sans dire...

Je voulais dire que je ne l'ai jamais été. Mais pourquoi désillusionner les gens?... (Il a encore trois ans pour finir ses études.) Il fait de la tête des signes et balbutie quelque chose qui veut dire : Oh, sans doute, non, je n'ose pas croire autrement. — Mais, ai-je continué, je suis votre amie.

Entre ma tante, et j'éclate de rire en voyant sa figure surprise, souriante et en même temps sévère. Elle a fait une tête de circonstance, mais à l'instant Remy se retourne et la face change. Ah! ah! ah! je suis enchantée de la surprise.

Au Bois (1), il y a tant de **Niçois, qu'un** moment il m'a semblé être à Nice.

C'est septembre, et c'est si beau Nice en septembre ; je me souviens de l'année dernière, de mes promenades matinales avec mes chiens, de ce ciel si pur, de cette mer si argentée. Ici il n'y a ni matin, ni soir; le matin on balaie; le soir, ces innombrables lanternes m'agacent. Je me perds ici, je ne sais distinguer le levant du couchant, tandis que là, on se trouve si bien ! On est comme dans un nid, entouré par des montagnes, ni trop hautes, ni trop arides. On est de trois côtés protégé comme par un manteau de Laferrière, gracieux et commode et, devant soi, on a une fenêtre immense, un horizon infini, toujours le même et toujours nouveau. Oh ! j'aime Nice. — Nice, c'est ma patrie, Nice m'a fait grandir,

(1) La fin de cette lettre se retrouve dans le journal de Marie Bashkirtseff (page 65), avec quelques variantes.

Nice m'a donné la santé, les fraîches couleurs. — C'est si beau : on se lève avec le jour et on voit paraître le soleil, là-bas, à gauche, derrière les montagnes qui se détachent en vigueur sur le ciel bleu argent et si vaporeux et doux qu'on étouffe de joie. Vers midi, il est en face de moi, il fait chaud, mais l'air n'est pas chaud, il y a cette incomparable brise, qui rafraîchit toujours. Tout semble endormi. Il n'y a pas une âme sur la promenade, sauf deux ou trois vieux Niçois endormis sur les bancs. Alors je suis seule, alors je respire, j'admire, je suffoque. Qu'est-ce que je te raconte là ? des choses que tu connais, mais comme je suis en train, je continue.

Et le soir, encore le ciel, la mer, les montagnes. Le soir, c'est tout noir ou gros bleu. Et quand la lune éclaire ce chemin immense dans la mer, qui semble être un poisson aux écailles de diamants et que je suis à ma fenêtre, tranquille, seule, je ne

demande rien et je me prosterne devant Dieu!... Oh, non! Tu ne comprends pas ce que je veux dire, tu ne comprendras pas, parce que tu n'as pas éprouvé cela. Non, ce n'est pas cela, c'est que je suis désespérés, toutes les fois que je veux faire comprendre ce que je sens!! C'est comme dans un cauchemar, quand on n'a pas la force de crier!

D'ailleurs, jamais aucun écrit ne donnera la moindre idée de la vie réelle. Comment expliquer cette fraîcheur, ces parfums de souvenirs! on peut inventer, on peut créer, mais on ne peut pas copier... On a beau sentir en écrivant, il n'en résulte que mots communs : bois, montagnes, ciel, lune, etc., etc.

Donne-moi des nouvelles de Schlangenbad et revenez plus vite.

A sa tante.

Paris.

Très chère tante,

Ne vous déchirez pas le cœur pour rien et ne prévoyez rien de sinistre. Tout va admirablement bien, excepté le caractère de mon auguste mère, qui se fâche du matin au soir et économise tellement que c'est terrible. Mon auguste mère a proposé de ne pas déjeuner, figurez-vous cela, ne pas déjeuner ! C'est atroce, mais je suis bonne enfant, je ne me fâche pas et la proposition n'est restée qu'une proposition.

L'univers entier est à Paris. Depuis la reine d'Espagne jusqu'à A.

Nous avons visité plusieurs hôtels, il y en a un aux Champs-Élysées, tout à fait à part avec un petit jardin, écuries et remises, trois chambres de domestiques, huit chambres à coucher, trois salons, salle à manger,

jardin d'hiver, sous-sols, cuisine, salle de bains, office, etc., etc. Ce n'est pas une énorme maison et si on l'achetait il faudrait ajouter deux ou trois pièces. Ce n'est qu'à Paris qu'on peut vivre, partout ailleurs on végète, on ne vit pas. Quand je pense que nous demeurons à Nice, j'ai envie de me casser la tête. Et dire que nous avons acheté à Nice!!! Quelle horreur! Je sais qu'on fera de l'esprit sur ce que je dis, mais je m'en moque. Je dis ce que je dis et je sais ce que je sais. Vivre ailleurs qu'ici, c'est perdre son temps, son argent, sa figure, sa santé, tout enfin. Tout homme sensé et qui n'est pas mort vous dira que j'ai raison.

Comment va la santé de papa, embrassez-le. Je me propose de gagner 200,000 roubles et alors je vous montrerai d'où je suis sortie!!!

De la mère Angot je suis la fille,

etc., etc. Quand je pense, qu'on vend en

Russie pour acheter à Nice! Mais c'est de la folie...

Enfin puisque l'affaire est commencée, terminez-la, payez à Nice et puis on tâchera de vendre, si l'on trouve un acquéreur. Je vous prie de ne pas acheter de meubles, car nous en commanderons ici ; ce n'est pas la peine de dépenser de l'argent pour cette baraque Niçoise.

Je vous embrasse beaucoup de fois. Faites tondre et laver Prater.

P. S. — Voici ma photographie en Mignon pour les tableaux vivants.

A la même.

ÉPITRE A MA TANTE
POUR OBTENIR DE L'ARGENT.

La plus grande des trois Grâces
Se trouve dans cent disgrâces!
Si, comme c'est probable,
 Votre âme charitable

De grandes choses capable
Entend ma voix lamentable,
Elle soulagera ma peine.
Et soyez bien certaine,
Que lorsque reine je serai,
Jusqu'au dernier franc vous rendrai
Avec de beaux intérêts.
Mon âme poétique
Et mon cœur magnifique
Se desséchent comme pastel
Dans ce petit hôtel.
Tous les soirs vers six heures,
Pour me bien réjouir
Dans ce Bois plein de fleurs
Il me faut sortir.
Il me faut pour cela
Voiture et toilette :
Comment le puis-je, hélas !
Quand est vide la cassette.
Lorsque reine je serai,
Tout, tout vous rendrai,
Mais, en attendant,
Envoyez-moi l'argent.

A la même.

Paris.

Il pleuvait ce matin.

Ah ! ma tante, si vous pouviez m'envoyer un peu du vil métal.

En vérité, je ne comprends pas comment il y a des gens qui, pouvant vivre à Paris, s'en vont moisir à Nice !

Si vous saviez comme Paris est beau ! Chez Laferrière, Caroline est allée aux eaux, la grande mince la remplace et pas mal ; au moins avec celle-là je fais ce que je veux.

Ah ! ma tante, envoyez-moi donc de l'argent.

Ce soir, nous irons sans doute à l'Opéra.

Ah ! ma tante, envoyez-moi donc de l'argent.

> Car je suis dans la gêne,
> Que mon cœur, que mon cœur
> a de peine !...

Ne pas aller tous les jours au Bois, c'est

mourir d'ennui : vous savez bien que je déteste courir les boulevards et les boutiques. Mon seul plaisir est d'aller respirer l'air pur de la campagne, de humer les douces émanations du Bois, d'admirer la nature... des voitures et des toilettes.

Ah ! ma tante, envoyez-moi donc de l'argent !

> Car je suis dans la gêne,
> Que mon cœur, que mon cœur
> a de peine ?...

Que Dieu vous garde, mes amis.

Nous, par la grâce de Dieu,

<div style="text-align:right">MARIE.</div>

A sa mère.

<div style="text-align:right">Florence.</div>

Chère maman,

Nous descendons à l'hôtel de France. Ah ! je suis habituée à voyager... je ne fais que cela depuis quelque temps. Je suis gaie

et bien portante. Ce qui est vilain, c'est que nous ne connaissons pas une âme, moi et ma tante, deux femmes seules, enfin résignons-nous !

Quelle vie, quelle animation ! des chants, des cris partout. Je me sens bien ici. Nous sommes comme dans une forêt sauvage, comme le Dante *una selva reggia*, je ne sais où l'on va, quelle fête il y a, rien, rien, rien !... Mais, comme a dit un poète russe : notre bonheur est dans notre misérable ignorance. C'est vrai, je ne sais rien ici et je suis à peu près tranquille. J'en voudrai beaucoup à la personne qui me tirera de *cette misérable ignorance* : qui me dira, il y a bal là, fête ici ; j'en voudrais être et je serais tourmentée.

Il fait un clair de lune superbe et notre hôtel est situé sur la seule partie de l'Arno qui ne soit laide et desséchée, comme le Paillon de Nice. A demain les visites aux galeries, aux palais !

Ah! comme on vit bien ici! Nous avons visité le Palazzo Pitti, puis la galerie de tableaux. Le tableau qui m'a le plus frappé, c'est le jugement de Salomon *en costume moyen âge*, — il y a plusieurs autres naïvetés pareilles. Tu sais que je respecte les tableaux très anciens, ce qui ne m'empêche pas cependant de voir leurs défauts. Une Vénus avec des pieds si mal faits, qu'on dirait qu'elle a porté des souliers à grands talons. Mes pieds sont bien mieux.

Il y a de très belles et très curieuses choses dans ce palais, il y en a pour des millions. Ce que j'aime le mieux, ce sont des portraits, parce que ce n'est pas inventé, composé, arrangé. Il y a aussi une curieuse collection de miniatures. Pourquoi donc ne s'habille-t-on pas comme avant? Les modes d'à présent sont laides. Tu sais, une fois mariée, mon genre est tout décidé, genre mythologique, empire ou plutôt directoire, mais plus décent, très décent. Il y a de ces

délicieuses robes, croisees comme par hasard,
et serrées devant par une ceinture. Oh!
les femmes d'à présent ne savent pas s'habiller, les plus élégantes sont mal mises.
Enfin, ayez patience, si Dieu m'accorde la
grâce de faire ce que je veux, vous verrez
une femme un peu bien arrangée.

De là nous allons à la maison de Buonarotti; mais il y a une telle foule, qu'on ne
peut pas bien voir. Ensuite al Museo del
Pietre D. Superbe mosaïque. Ensuite al
galeria del Belorta. Je ne vais pas la décrire.
Quand tu seras bien portante, nous irons
ensemble; d'ailleurs il faudrait un volume
et la description n'en donnerait aucune idée.
Tu sais, que j'adore la peinture, la sculpture, l'art enfin.

Au revoir, à bientôt. Je t'embrasse.

A son grand-père.

Florence, mercredi, 15 septembre.

Cher grand-papa,

Nous sommes allées à la galerie Degli uffici qui communique avec le Palais Pitti et que j'ai vue hier autant qu'on peut voir en passant. Aujourd'hui, c'est autre chose; j'y suis restée une heure et demie. Les statues et les bustes grecs me retiennent longtemps.

Je suis désappointée à la vue de la tête d'Alcibiade; jamais je ne me le figurais avec le front charnu, cette petite bouche montrant les dents, cette petite barbe.

Cicéron est assez (je ne le prends pas pour un Grec, soyez tranquille) bien, mais ce pauvre Socrate! Oh! Il a bien fait de faire de la philosophie et de causer avec son génie,

il ne pouvait pas faire autre chose ! Quelle laideur ridicule !

Enfin me voilà devant la fameuse Venera Medica ! Cette petite poupée est une déception nouvelle. Ces chevilles ressortantes n'excitent pas mon admiration, et la tête et les traits communs à toutes les statues grecques ! Non ce n'est pas là Vénus, la déesse charmante, la mère de l'amour. La bouche est froide, les yeux sans expression ; certes les proportions sont admirablement gardées, mais que lui resterait-il donc, si les proportions étaient moins parfaites ! Qu'on me nomme barbare, ignorante, arrogante, stupide, mais c'est mon avis. La Vénus de Milo est beaucoup plus Vénus.

Je passe aux peintures et trouve enfin une chose digne du nom de Raphaël, pas une image plate et effacée comme ces madones, pas un Christ enfant comme en papier mâché, mais une tête vivante, belle, fraîche. La *Fornarina*. Peut-être est-ce parce que je n'y

comprends rien, mais je préfère de beaucoup
cette tête à toutes ses madones ensemble.
Une femme de Titien, blonde et grasse, est
admirable en *Flore*, on la retrouve au Palais
Pitti, peinte, toujours par Titien, en *Cléopâtre se faisant mordre par un aspic*, elle
représente une absurdité. Trop grasse, trop
blonde, pas du tout grecque-égyptienne. Les
effets de lumière dans les tableaux de Gherardo delle Notti me plaisent énormément.
Les figures sont belles et vivantes. La grande
toile représentant les *Pâtres autour du berceau de Jésus* est magnifique. Sous cette
banale auréole, l'enfant divin illumine tous
les entourants et semble lui même être fait
de lumière. La vierge Marie tient la couverture découvrant l'enfant et regarde les pâtres, avec un véritable sourire du ciel. Ils
ont des figures radieusement respectueuses
et ceux qui sont le plus près se font de la
main une visière comme on fait quand le
soleil empêche de voir. Toutes les figures

sont belles, véritables. On voit bien que le peintre a compris ce qu'il faisait.

Dans la salle française il y a un très joli petit portrait de Mignard et dans la salle flamande un petit tableau de François Van Mieris, qui m'a ravie par sa finesse extraordinaire. Plus on regarde de près, plus c'est joli et plus la manière dont les couleurs sont mises est incompréhensible. Je ne te raconte que ce que j'ai particulièrement remarqué, d'ailleurs j'ai consacré le plus de temps aux bustes des Empereurs romains et des femmes romaines, Agrippine, Poppée et... j'oublie son nom..... Néron est beau comme personne.

Marc-Aurèle est une bonne grosse tête.

Titus ressemble à quelqu'un, je ne puis savoir à qui.

On vient nous apporter le billet de la loge pour ce soir au théâtre Palliano. On ne donne pas un billet, mais une clef de la loge

et deux cartes d'entrée, je ne vois cela qu'en Italie.

Demain il faut partir. Plus je vois, plus je veux regarder, je m'arrache avec peine à toutes ces beautés. La Vénus de Médicis m'a rendu joliment fière. Ensuite nous visitons les musées égyptiens et étrusques.

L'enfance de l'art a son charme, mais je ne crois pas, comme on le dit, que la sculpture grecque ait été importée d'Égypte.

C'est tout un autre caractère, et puis, n'est-ce pas? en Grèce, dans les temps les plus reculés, on n'a rien fait de semblable aux choses égyptiennes. De même qu'en Égypte il n'y eut et il n'y a rien d'approchant des magnificences grecques.

En Égypte, l'art est toujours dans le même état, imposant et absurde. Je regrette de ne pouvoir mieux expliquer ce que je comprends si bien. Ah, cher grand-papa, si tu étais avec nous! Allons, quittons la superbe Florence. Cette **Lanza** *leggiéra piota*

molt che di pel maculato era caperta, comme dit le Dante au long nez pendant. Voilà encore un nez!...

Rentrons, rentrons dans notre ville à nous, dans l'altière cité de Seguranne. De nouveau en wagon. Quel dommage qu'il n'existât pas de chemin de fer du temps de Dante. Il en eût certainement fait un des tourments de son enfer. Cette fumée empestée, ce bruit, ce tremblement continuel!

A bientôt, je t'embrasse.

A son frère.

Nice.

Cher Paul,

Je reviens de Florence, où je suis allée avec ma tante. A Monte Carlo déjà, je devins rose et me mis à rire de joie jusqu'à Nice. Nous avions télégraphié et la voiture

est là. Au lieu de me déshabiller, je cours voir les maçons qui arrangent les chambres, puis je cours au second, où nous logerons en attendant. Je vais te raconter tout. Chez moi je me déshabille et, en chemise, me précipite sur mes classiques, les range, leur assigne des armoires particulières et ayant terminé ce travail me jette sur le tapis et passe une heure entre les caresses de mes deux chiens, les seuls vrais amis de l'homme, cet homme fût-il Socrate. *Poi, poi, riposato un poco il corpo lasso, ripressivia per la piaggoginivesta.....* Mais cela pas avant de m'être parfaitement lavée des pieds à la tête et mis par-dessus une chemise blanche et fine, un jupon et ma robe de batiste grise, sauf le corsage, que je remplace par un manteau de foulard blanc... tu sais comme je suis gentille ainsi.

Allons, résignons-nous et avec mes livres je passerai encore agréablement les quelques jours que nous avons à rester ici.

Dis-moi ce que tu fais, raconte-moi les moindres détails de votre existence à Gavronzy.

Je t'embrasse et je te plains.

1876

A sa tante.

Hôtel de Londres, à Rome, Place d'Espagne,
3 janvier.

Chère tante,

Enfin je suis à Rome, après une nuit exécrable, passée dans un compartiment plein, sur des coussins durs comme du bois, c'était une horreur, mais c'est fini et nous sommes à l'hôtel de Londres, place d'Espagne. Ce qui est atroce, c'est qu'il faut marchander !

Envoyez de suite Léonie avec les choses

que nous avons peut-être oubliées. J'ai laissé mon papier à lettres et une boîte de plumes, expédiez-moi cela. N'oubliez pas mes recommandations touchant les meubles. Envoyez absolument le télégramme à Alexandre, concernant les chevaux, sans y rien changer. Soignez mes chiens.

Je suis très désespérée d'avoir oublié de dire adieu à grand-papa, mais on me pressait tant, on criait, on se heurtait. Dites-lui, chère tante, que je l'embrasse mille et mille fois, que je lui baise les mains et le prie de pardonner cet impardonnable oubli.

J'ai encore peu de choses à vous dire, je n'ai pas vu Rome, mais elle me paraît être une grande machine.

Il y a à peine deux heures que nous sommes arrivées. Demain j'écrirai à tout le monde.

Au revoir.

Soignez-vous et venez pour que mes compagnes d'à présent puissent s'en re-

tourner en paix dans la ville de Catherine
Ségurana.

Je vous embrasse mille fois.

A la même.

Chère tante,

Voilà encore une lettre que je vous prie
de mettre immédiatement à la poste, affranchie.

Nous sommes toutes bien portantes. Au
lieu de rester à la maison, sortez beaucoup,
allez partout, et écrivez-moi ce qui se passe
partout à Nice.

Embrassez D..., P... et T...

Envoyez Léonie et Fortuné. Envoyez
mon ombrelle blanche ; elle est, je crois,
restée à Nice.

Tâchez de nous rejoindre au plus vite.

Venez avec D... P...
Embrassez tout le monde.
Je vous embrasse, je me porte bien.
Au revoir.

A son père.

Rome, Hôtel de la Ville, 10 mars.

Cher père.

Vous avez toujours été prévenu contre moi sans que j'eusse jamais rien fait pour justifier cette prévention. Je n'en ai pourtant perdu ni l'estime ni l'amour que doit à son père chaque fille bien née.

Je me crois obligée de vous consulter dans toutes les occasions graves et je suis persuadée que vous y prendrez l'intérêt que de pareilles matières comportent.

Je suis recherchée en mariage par M. le comte B... Maman a dû vous l'avoir déjà dit;

mais hier encore j'ai reçu la demande de
M. le comte A., neveu du cardinal A...

Je me crois trop jeune pour le mariage,
mais dans tous les cas je viens vous demander votre avis et j'espère que vous me le
donnerez. Ces deux messieurs sont jeunes,
riches, et ont tout ce qu'il faut pour plaire.
Ils me sont indifférents.

En espérant une réponse à ma lettre, je
me dis avec le plus profond respect et la
plus grande estime,

Votre fille dévouée et obéissante.

A sa tante.

Rome.

Chère tante

Hier soir au théâtre il y avait un jeune
homme, qui m'a regardée et lorgnée comme
un fou. J'avais envie de m'indigner, mais
montrer de l'indignation serait m'exposer

au ridicule. Je me suis conduite tout naturellement, faisant semblant de ne rien remarquer. Il n'y a personne qui me plaît; ce petit m'a intéressée parce qu'il m'a regardée comme un fou et parce qu'il était dans une loge et parlait avec ses amis — (ils avaient cinq ou six loges à côté les unes des autres) — qui avaient l'air d'être des messieurs *chics*.

Dans chaque troupe il faut une prima dona, dans chaque réunion il faut un primo N. N. Ce soir, j'ai cherché en vain.

Il y en a beaucoup, mais pas un ne se détache des autres.

Des yeux noirs, des cheveux noirs, un teint mat. Le petit n'était séparé de nous que par deux loges, et à chaque instant il changeait de place pour se trouver en face de moi et attendait impatiemment que je baisse ma lorgnette pour me regarder sans cesse, pendant **toute la soirée, de huit heures à minuit.**

La sortie est très belle et remplie d'hommes : on passe par un corridor vivant, formé par des centaines de personnes, un corridor comme à Nice, mais à Nice il n'est formé que par quelques personnes, tandis qu'ici c'est un plaisir de sortir de l'Opéra. J'aime ces haies humaines, ces centaines d'yeux. Et ils sont très polis ici, ils font place.

La seconde fois que j'irai à l'Opéra je m'amuserai encore davantage, car maintenant je connais plusieurs personnes de vue.

Cette soirée m'a rappelé les soirées de Nice, beaucoup moins brillantes, mais beaucoup plus miennes ; là je suis à la maison, et un proverbe russe dit : *En visite l'on est bien, mais à la maison on est mieux.*

Vous verrez qu'au bout de trois ou quatre fois j'adorerai l'Apollo, et puis ces milliers d'yeux noirs qui me regardent me sont une distraction convenable. Pourvu que beaucoup me remarquent je puis me passer de

remarquer et ce sera même beaucoup mieux.

Au revoir, je vous embrasse tous. Maman va bien, elle vous écrit.

A la même.

Rome.

Chère tante,

Je commence par vous dire que je suis excessivement bien portante.

Rassurez-vous de grâce, je suis plus rose que jamais.

Ensuite, je vous donne une commission.

Envoyez-moi ici ma vieille robe de mousseline de laine blanche avec les galons blancs et la jupe d'une autre robe en mousseline de Chine, celle qui est avec les galons d'or.

Quant à la boîte de Laferrière, c'est une robe qu'il faut m'envoyer ici aussi. Worth

va envoyer des robes de bal à Nice et vous nous les enverrez tout de suite à Rome. Il faut te dépêcher. Nous commençons à nous arranger à Rome. Je vous embrasse beaucoup de fois. Embrasse papa. Comment va-t-il?

A Mademoiselle Colignon.

13 juin.

Chère amie (1),

Moi qui voulais vivre sept existences à la fois, je n'en ai pas le quart d'une. Je suis enchaînée. Dieu aura pitié de moi, mais je me sens faible et il me semble que je vais mourir. — C'est comme je l'ai dit : ou je veux avoir tout ce que Dieu m'a permis d'entrevoir et de comprendre, alors c'est que je

(1) Voir dans le journal de Marie Bashkirtseff, page 194, un fragment qui reproduit une partie des idées exprimées dans cette lettre.

serai digne de l'avoir, ou je mourrai! — Car Dieu ne pouvant sans injustice tout m'accorder, n'aura pas la cruauté de faire vivre une malheureuse, à laquelle il a donné la compréhension et l'ambition de ce qu'elle conçoit.

Dieu ne m'a pas faite telle que je suis sans dessein. Il ne peut m'avoir donné la faculté de *tout voir* pour me tourmenter en ne me donnant rien. Cette supposition ne s'accorde pas avec la nature de Dieu qui est un être de bonté et de miséricorde.

J'aurai ou je mourrai. — Celui qui a peur et va au danger est plus brave que celui qui n'a pas peur. Et plus on a peur, plus on a de mérite.

Le passé n'est qu'un souvenir et par conséquent est une sorte de présent. Le futur n'existe pas. Ne nous faisons pas de chicanes là-dessus en disant que l'instant où je vous écris est déjà bien loin de moi; par le présent on entend aujourd'hui, demain, dans une

semaine. Cela m'amène à dire qu'on ne doit rien ménager, rien regretter. Vit-on pour le futur ?

Et gagne-t-on à se faire un présent triste pour se créer des bonheurs à l'état d'espérances...

Ne me blâmez pas et au revoir.

A la même.

Chère amie,

Je suis heureuse pour vous, on n'apprend jamais assez tôt une bonne nouvelle. Est-ce un mérite d'être calme, quand ce calme est dans la nature? Je suis triste et enragée. *Il ne me reste* qu'un grand dépit de souvenir dans ma vie et si je suis fâchée, c'est de voir que mon existence est tachée de non-réussite. Vous comprenez, *j'avais mis une espèce d'orgueil à me faire une*

vie toute belle et glorieuse, je la regardais avec cet amour égoïste de peintre, qui travaille au tableau dont il veut faire son chef-d'œuvre. Retenez bien ces paroles doublement soulignées, elles sont la plus grande cause de tous mes ennuis et l'expression et l'explication exacte de tous mes chagrins passés, présents et futurs. Je suis faite si étrangement, que je regarde ma vie comme une chose qui m'est étrangère et j'ai mis dans cette vie tout mon bonheur et tout mon orgueil; si ce n'était cela, je serais à ne me soucier de rien. Retenez, chère amie, retenez donc bien ces paroles, elles expliquent tout et m'évitent l'ennui de raconter mes sentiments et de les expliquer.

Je suis jolie aujourd'hui et rien n'embellit comme de savoir l'être. On doit faire la plus grande attention aux petites choses, ce sont elles qui font la vie et en les négligeant on devient pire qu'un animal. Je deviens un philosophe. Au revoir.

A sa mère.

3 juillet.

Chère maman (1),

Que suis-je? Rien. Que voudrais-je être ? Tout!

Reposons mon esprit fatigué par tous ces bonds vers l'infini, et revenons à A... Et encore cela! un enfant, un misérable.

Non, le principal c'est que je laisse à la maison mon journal! J'emporte la lettre de Piétro avec moi, je vais te dire pourquoi. Je viens de la relire. Il est malheureux! Aussi pourquoi n'a-t-il pas plus d'énergie que ça! J'en parle bien à mon aise, moi, dans ma position exceptionnellement despotique (car tu me gâtes beaucoup), mais

(1) Voir le journal de Marie Bashkirtseff, pages 208 et 209. Les mêmes idées s'y trouvent répétées et souvent textuellement reproduites.

lui ! Et ces Romains, c'est quelque chose d'inouï. Pauvre Piétro !

Ma gloire future m'empêche d'y penser sérieusement, il semble qu'elle me reproche les pensées que je lui consacre.

Non, Piétro n'est qu'un amusement, *une musique pour couvrir les lamentations de mon âme.* Et cependant je me reproche d'y penser... puisqu'il ne me sert à rien. Il ne peut même pas être le premier échelon de cet escalier divin, au haut duquel se trouve l'ambition satisfaite.

Ah, chère maman, tu ne peux pas me comprendre... mais je parlerai tout de même.

Si j'étais une personne remarquable, je serais célèbre... mais par quoi ? Le chant et la peinture ! N'est-ce pas assez ? L'un est le triomphe du moment, l'autre est la gloire éternelle !

Pour l'un et pour l'autre, il faut aller à Rome et pour pouvoir étudier il faut avoir le cœur tranquille. Il faut amener mon père

et pour l'amener, il faut aller en Russie. J'y vais, bon Dieu !

Tu es dans le chagrin pour le moment, mais nous triompherons de tous nos ennuis et nous serons heureux, je te le promets.

Au revoir, je t'embrasse.

A la même.

Paris, juillet.

Chère maman,

Il fait une chaleur écrasante. Nous avons été chez mes fournisseurs, nous avons vu nos voitures, elles sont très belles. Nous n'avons encore rencontré aucun visage connu, d'ailleurs c'est l'époque la plus abominable de Paris, mais il y a malgré cela beaucoup d'animation.

Après-demain je vais consulter la somnambule et je vous écrirai le résultat.

J'espère que vous ne pleurez pas trop mon absence. Faites plier les rideaux blancs de ma chambre et souvenez-vous de ce que j'ai dit à propos du tapis.

Bientôt je reviendrai, dans trois mois, peut-être moins. D'ailleurs rien ne m'attire, ne me retient en Russie : je pars parce que tout va mal et que j'espère arranger les affaires pour le mieux.

Ne vous ennuyez pas, allez absolument à Schlangenbad, soignez-vous et écrivez-moi des bonnes lettres.

La tante va bien, elle vous embrasse.

Au revoir, soignez-vous, je vous embrasse, vous, grand-papa, et Dina. Écrivez.

1877

A Mademoiselle Colignon.

Chère amie,

*B****, votre admiration, est venu ce matin apporter quelques romances pour que Soria puisse chanter ce soir, sans être obligé d'apporter son paquet sous le bras.

Je suis sortie avec maman et puis je me suis mise à parcourir les salons pour voir s'il y avait des fleurs et si tout y avait l'air qui me convient. Nous avions quelques personnes à dîner. Je dois avouer que ce monde m'amusait fort peu, aussi me suis-je isolée

pendant une heure au moins pour lire chez moi. A peine redescendue, je vis arriver G***, aussitôt entrèrent B., Diaz de Soria et Rapsaïd.

Je m'emparais de Rapsaïd, qui est le ténor le plus célèbre comme amateur et qu'on s'arrache, à ce qu'il paraît (il est laid, intelligent et Belge), lorsque Soria, qui causait avec maman, saisit le premier prétexte pour venir s'asseoir sur l' S. dont j'occupais la moitié et m'attaqua, c'est le mot.

Ce teint olivâtre, cette barbe noire, ce crâne nu, ces yeux arabes énormes, brillants, tout cela s'enflamme du feu le plus naturel à la vue de mes cheveux blonds et de ma peau blanche. Au lieu de le supplier qu'il chante et de m'extasier, je déclarai que je ne demandais jamais rien et que si l'envie lui prenait de chanter, il chanterait bien tout seul. Il a chanté comme un ange. Jusqu'au départ de Soria, B. et Rapsaïd, ce

fut un feu d'artifice de mots, de musique, d'éclats de rire.

On m'a dit des choses les plus flatteuses. A*** ne voulait me voir autrement qu'apparaissant au milieu d'une porte ouverte à deux battants dans un bal aux Tuileries; le général me comparait à une Vestale, les autres à... que sais-je? Soria à Galathée. Animée et craignant d'avoir trop négligé les dames, je reviens auprès d'elles et nous nous installons dans le petit fumoir à causer et à rire de trente-six choses amusantes jusqu'à minuit et demie. Nice veut que la dernière impression que j'emporte soit bonne.

Je vous embrasse et regrette votre absence.

Écrivez et portez-vous bien.

Nice.

A Mademoiselle X...

Chère amie,

Je suis là sans cesse à nier mes sentiments pour ce jeune homme, parce qu'il n'a jamais fait aucune impression sur moi, parce qu'il ne m'a jamais plu et s'il ne m'avait jamais remarquée, je pourrais vivre cent ans à côté de lui et ignorer qu'il existe.

En fait d'impressions fortes, je n'en ai éprouvé de vraies que deux : dans l'enfance à treize ans, le duc de H...

Je le dis par souvenir, car je ne m'en souviens plus et suppose que dans cette passion il y avait beaucoup d'exaltation préparée d'avance, dont j'avais *tout plein* pour toutes choses et dont je ne savais que faire.

La seconde, ce fut le comte de L... mais pas aux courses ; aux courses, il ne m'avait fait l'effet que d'un beau garçon.

Le lendemain au Toledo, avec X..., je me suis aperçue qu'il avait *du genre*. Et enfin la dernière fois à la gare, au moment de quitter Naples, j'ai reçu ce qu'on nomme vulgairement un coup de foudre.

Vous vous souvenez ce que j'ai dit ce soir-là. Je devins subitement folle de lui, comme il me regardait à travers ma fenêtre de wagon.

Je ne sais comment m'exprimer, ce sont là de ces impressions inexplicables, incompréhensibles.

Je l'ai revu depuis, mais tout simplement, sans aucune secousse, aucune émotion que le souvenir de ce choc électrique, étrange. En le revoyant, ce n'est pas lui qui me faisait *quelque chose*, mais je me souvenais de cet instant au coup de foudre et je le ressentais presque aussi fortement rien qu'en y songeant.

Et c'est encore la même chose à présent bien que je n'y pense presque jamais.

A son frère.

Nice.

Cher Paul,

Hier, Faure a chanté dans *Faust* devant une salle éblouissante. Nous arrivons avant le lever du rideau. Ma tante, Dina, moi, le général et M., aussitôt vient le marquis R.

Depuis le premier jusqu'au dernier moment je suis radieuse sans raison, je fais même plusieurs mots, qui auraient pu avoir du succès si... mais personne n'ira les répéter... Ah! bah! certainement beaucoup plus que venant d'une autre. Surviennent encore quelques personnes, il se produit un encombrement et B. s'esquive...

Mais avant tout laisse-moi te dire que je suis émerveillée, charmée, en adoration devant le jeu, le chant et la figure de Faure Oui... de cet histrion, précisément. Ce n'était pas un acteur, ce n'était pas un chan-

teur, ce n'était pas un parfait Méfistophélès, c'était Satan lui-même. Costume, manières, figure... l'illusion était complète : souplesse infernale, raillerie impitoyable, diabolique, philosophie infâme et légère.

A côté de cette perfection on voyait ce que je ne verrai sans doute plus jamais : une Marguerite qui ne chantait pas. C'est fort, diras-tu. C'est vrai. Au commencement j'ai cru qu'elle était émue, effrayée, et lorsqu'elle entama l'air du roi de Thulé, j'ai tremblé pour elle et je suis devenue honteuse, si épouvantée que je me suis cachée au fond de la loge comme si c'était moi la chanteuse. Elle poussait un gémissement, murmurait quelques sons, hurlait, c'était au point qu'on n'a pas daigné siffler.

Les délicieuses heures que j'ai passées ! La loge pleine de monde, ce qui m'empêchait de tomber dans mes humeurs noires... Une musique céleste, qui m'enveloppait comme un triple manteau de bien-être, qui

me réchauffait le cœur et me transportait.

Pendant les mauvais endroits j'échangeais quelques propos gais et aimables avec ceux de la loge, tous gens d'esprit. Ce soir il m'a semblé être heureuse et je vais tomber à genoux devant Dieu pour le prier de protéger la guérison de ma gorge afin que je puisse étudier le chant... Car là est la véritable vie ! Les détails de *Faust* peuvent plaire d'une certaine façon et grâce à la musique, mais le sujet est dégoûtant. Je ne dis pas immoral, hideux, je dis *dégoûtant*.

J'avais une robe chastement révélatrice, d'une étoffe collante et élastique, et j'étais coiffée comme Psyché, les cheveux relevés sur la tête par un nœud de boucles naturelles. Tout le monde me dit que je parais toute neuve ainsi : coiffure, costume, taille; une statue vivante et non une demoiselle comme il y en a tant. Tu dois être

fier, mon cher ami, d'avoir une sœur comme moi.

Je t'embrasse.

Assez pour aujourd'hui.

A Madame R.

Naples, 2 avril.

Votre lettre me ravit, c'est tellement vrai tout ce que vous dites, que je l'ai pensé cent fois moi-même, seulement vous **exagérez ma valeur** vraiment.

Je valais peut-être quelque chose ; mais tous ces voyages m'ont abrutie. J'ai toujours mal à la gorge, et le climat de Naples me fera peut-être du bien.

Ne prenez pas trop au sérieux ce que j'écris ce soir, je suis mélancolique, et je vois tout sous un crêpe, cela arrive à tout le monde.

Je pense avec bonheur que, dans un mois, nous serons installées à Paris, d'où je ne veux plus sortir.

Les oreilles coupées ont leurs charmes pour ceux qui les coupent. Mettez-vous en colère, et écrivez-moi tout ce que vous voudrez, cela m'entretiendra dans un état d'esprit à peu près sain. Je suis moi-même lasse de moisir ; vos paroles me révoltent contre moi, contre tous. J'allais m'endormir sous vos injures que j'apprécie et comprends. Pensez-vous que je n'ai pas mille fois remué cent cinquante projets, mais à quoi bon !

Hier, j'étais gaie en écoutant le *Stabat* de Pergolèse, qu'on a rechanté pour la princesse Marguerite, et dont les accents divins me remplissent le cœur et les oreilles, ce soir je suis énervée.

Maman et Dina sont à San Carlo. Je suis restée à la maison, ce qui a causé une petite escarmouche domestique dans laquelle j'ai oué un rôle tout à fait passif. Depuis quel-

que temps, je suis si raisonnable et tranquille que c'est effrayant. Je m'ennuie, qu'est-ce que vous voulez qu'on y fasse !

Je ne puis pourtant pas m'amuser à me monter la tête pour un imbécile et même pour un homme d'esprit. Ce genre de divertissement ne me sourit que comme un accessoire.

Je crois que j'écris des bêtises ; ne prenez de ma lettre que ce qu'il faut.

Les sérénades continuent. Voudriez-vous que cet espagnol amusement me fût interdit ! Bon Dieu, que vous êtes sévère !

C'est un tas de choses qui me retiennent à Naples ; je vous raconterai tout cela. C'est vide, mais cela fait passer les journées !

Au revoir. Injuriez-moi plus souvent, cela me fait un bien immense.

Tout à fait à vous.

A sa tante.

Florence.

Chère tante,

Faites-moi la grâce de faire en sorte que nous puissions encore rester à Florence, la plus belle ville du monde. Apportez vous-même l'argent, je vous en prie, soyez gentille.

Est-ce qu'on n'a encore rien envoyé de Paris? Écrivez ou envoyez des dépêches, les dépêches valent mieux. Je ne puis pas rester sans robes, surtout ici, et mes toilettes sont usées, je ne suis pas moi-même. Envoyez une dépêche à Worth, à Laferrière, à Reboux, à Ferry, à Vertus. Dites-leur simplement de m'envoyer ce que j'ai commandé et c'est tout. Il y aura peut-être un bal ici et vous ne vous imaginerez jamais combien je voudrais paraître belle. Ne vous inquiétez pas de ma figure, elle sera admirable; je suis

fraîche, demandez plutôt à maman. Je me couche de bonne heure depuis une semaine et je continuerai ainsi. Mais il est atroce de manquer de robes, surtout à Florence, où on est si élégant.

Il n'y a aucune comparaison avec Naples. Et puis, quand je ne suis pas mise à mon idée, je suis de mauvaise humeur et quand je suis de mauvaise humeur, je suis laide.

Je vous embrasse, vous et papa. Au revoir.

P. S. — Ne laissez pas errer votre fantaisie : X... n'est pas à Florence et il ne s'agit pas de lui.

*Au marquis de C***.*

26 juin.

Nous avions en effet, marquis, la terrible nouvelle; mais annoncée par vous, elle nous a causé une impression encore plus

vive et plus douloureuse. Nous sommes profondément touchés de ce que vous ayez songé à nous dans un pareil moment.

Je ne veux pas vous ennuyer par des condoléances de convention, mais je veux que vous soyez persuadé d'avoir trouvé dans nos cœurs un écho ami. Je voudrais aussi pouvoir dire à madame votre mère, si belle et si sympathique, que dans son immense affliction, Dieu lui a accordé une grâce suprême dans l'excellent fils que nous connaissons et qui mérite si bien une telle mère.

Je voudrais vous prodiguer toutes ces paroles amies qui me viennent du cœur à la bouche, mais les consolations ne consolent pas. Nous espérons, cher marquis, vous revoir l'année prochaine, sinon gai comme autrefois, du moins tout à fait remis.

Au revoir donc et que Dieu vous garde.

A Monsieur ***.

Les Horace, le serment du Grutli ou la réconciliation que vous êtes appelé à opérer.

Au fait pourquoi ces deux grands amis sont-ils en froid? Je pensais que la corde

qui les lie sur mon tableau était solide (1).

Ma cure d'Enghien, où l'on me mène tous les jours de huit heures du matin à une heure après-midi, me fatigue énormément. Et puis, je déteste Paris! c'est un bazar, un café, un tripot où l'on ne peut respirer que lorsqu'on est installé depuis un mois dans un hôtel entre cour et jardin. La fenêtre fermée on étouffe, ouvrez-la et vous êtes assourdi par le vacarme des voitures.

Ma malheureuse mandoline ne rend que des sons plaintifs; d'ailleurs tous les instruments à cordes rappellent un tas de choses touchantes.

Alors ce bon M... ne dit pas de mal de moi?... voyez-vous l'excellent jeune homme!

Eh bien, je lui rendrai justice à l'avenir.

A propos de votre place dans l'autre

(1) Allusion à un croquis de Marie Bashkirtseff représentant les deux amis attachés par le cou aux deux extrémités d'une même corde, au milieu de laquelle est pendu un cœur.

monde, grâce à votre caractère régulier vous iriez au ciel, mais le commerce des damnés vous relègue :

... *intra color che san sospesi.*

Ah ! monsieur, vous vous intéressez à Euterpe, cela ne m'étonne pas de la part d'un homme distingué.

Puisque vous m'en suppliez je veux bien vous donner les navrants détails de la visite de M... et les suites qu'elles ont eu pour *Elle.* Votre ami a donc été aussi Œil-de-bœuf, aussi Talon-Rouge que vous savez, toujours suivi de son laquais comme Milord et son domestique. C'est très prudent. Je l'ai montré à la jeune personne, qui poussa un grand cri et s'évanouit en s'enfuyant à toutes jambes, de sorte que pas un des vélocipèdes que j'ai envoyés à sa poursuite n'a pu la rattraper, et j'ignore ce qu'elle a pu devenir.

Au lieu de s'attendrir de ce désastre, votre ami a continué d'aller à Monaco, quelque-

fois avec nos dames, mais invariablement avec son ami F... et suivi d'un page. Après quoi *Milord-et-son-domestique* a déjeuné chez nous, mais étant sur notre départ, nous n'avions à opposer à son formidable équipage qu'une maison en désordre, ce dont je ne me consolerai jamais.

Que je n'oublie pas de vous combler de bénédictions, selon ma promesse, en vous restituant l'image, un tant soit peu détériorée par les outrages du temps.

Quant à la question, pour laquelle vous me promettez une si touchante discrétion, je vous dirai seulement : est-ce que, par hasard, vous me prenez pour la jeune harpiste ?

Nous restons encore dix jours à Paris en attendant les gens de Nice, après quoi je ne sais ce qu'on va faire jusqu'en septembre, et en septembre on ira peut-être à Biarritz ; on dit que ce sera très élégant.

Est-ce que vous domptez toujours des chevaux ? Croyez-moi, ils valent mieux que les

hommes, au moins lorsqu'un cheval vous donne une ruade vous êtes sûr que ce n'est pas le coup de pied de l'âne.

Au revoir. Ah! j'allais oublier de vous dire que je trouve vos lettres charmantes et vous prie de ne pas faire le paresseux, — sous aucun prétexte.

A Monsieur de M***.

Schlangenbad. — Badehaus.

Cette photographie est si jolie que je ne puis résister au désir de vous montrer envers quelle charmante personne vous manquez d'amabilité. Et moi qui aux Enfers vous avais assigné une place parmi les *Sospesi,* où se trouvent Virgile et tous ceux qui ne peuvent aller en Paradis malgré leurs vertus, mais qu'on ne peut pas non plus envoyer aux

enfers et qui sont en suspens entre les deux ! Vous méritez d'être auprès de Lucifer lui-même, au fond.

Est-ce que vous seriez fâché pour la *trinité?* Non, n'est-ce pas (1).

P. S. — Si vous connaissez des malades de nerfs, envoyez-les ici, maman éprouve un grand soulagement des eaux de Schlangenbad.

Au même.

Paris, Grand Hôtel.

Monsieur,

J'avais envie de ne plus vous écrire, ô Monsieur de M., mais il me faut toujours raconter n'importe quoi à quelqu'un. Les femmes sont souvent ennuyeuses, les bonnes

(1) Allusion au dessin placé en tête de la lettre précédente.

amies nous assassinent avec des parodies de Sévigné. Ou bien elles sont méchantes et alors on doit faire bien attention à ses écrits sous peine d'être mangée, Dieu sait par quelles dents plombées, écornées, fausses; rien que d'y songer.... fi.

Je ne vois donc que vous, qui êtes mon frère et ami. Aussi, j'accepte avec gratitude le serment que vous me faites.

Savez-vous que moi aussi je devais aller en Angleterre voir mon amie Lady P..., mais la pauvre femme vient de mourir et notre voyage ne se fera, sans doute, pas.

Nous revenons de Wiesbaden, où l'on a passé quelques jours après le gentil Schlangenbad et où il y avait une société russe très agréable. Beaucoup des vieux amis et de nouvelles connaissances. Comtesse Loris Mélikoff est là en attendant son mari qui joue au soldat en Asie.

Mon grand-père a retrouvé son antique ami le prince Repnine et ne voulait plus

partir; bref, c'était charmant, charmant. mais hélas, monsieur, trop de femmes!

Nous sommes ici, en attendant une décision quelconque. Ma gorge est à peu près guérie, mais on m'ordonne les climats chauds. Je ne sais ce que nous ferons et je me déteste. C'est un sentiment extrêmement désagréable, on est comme la femme trop maigre au bain de mer : elle a beau courir, ses jambes la suivent.

J'ai à vous proposer une excursion bien autrement agréable que ce misérable Sorrento. Et je vous prie de croire que c'est sérieux. Il s'agirait d'aller de Nice à Rome à pied, s'arrêtant dans toutes les villes intéressantes. On peut y arriver en vingt-huit jours, presque sans fatigue. Mes supérieurs iront en voiture, moi à pied, nous serons toute une société. J'attends des lettres d'Angleterre. Que dites-vous de cela? Êtes-vous amateur de ces sortes de choses? Dans tous les cas nous nous verrons en Italie et je compte

bien sur votre coup d'épaule qui sera rudement donné à en juger par les tours de force de Naples ; aussi rien qu'à l'idée de vous empoigner et de vous mettre aux pieds de maman, je pousse des cris.

Enfin, je ferai mon possible, l'amitié oblige.

Bien des choses de nous tous.

A Mademoiselle Colignon.

Dimanche, 14 octobre.

Ah ! chère amie, comment peut-on ne ne pas adorer Verdi. Je ne connais rien de plus remarquable que son *Aïda*. Chaque accord et chaque phrase parle. Je crois vraiment que l'on comprendrait et la signification de la pièce et dans quel pays cela se passe, et tout enfin, sans voir la scène et sans entendre les paroles. C'est dans ce sens-là que je

place *Aïda* plus haut que toutes les musiques du monde. Et aussi quel charme, quelle force, quel sentiment exquis!

Vous savez, je n'en parle pas au point de vue savant, je ne saurais pas et ce serait dommage. On est plus... on jouit plus, ne sachant pas comment c'est fait.

Ne devant rien faire de sérieux en musique, je n'en sais que ce qu'il faut pour une personne de goût qui ne veut pas composer.

C'est ce soir, en jouant des airs d'*Aïda* sur ma mandoline, que je me suis mise à en raffoler. J'avais oublié la musique...

La musique dispose à la vie, à la gaieté, aux larmes, à l'amour, enfin, à tout ce qui agite, contente et tourmente, tandis que le dessin est un travail qui vous enlève de la terre et vous rend indifférent à tout, excepté à votre art.

On m'a promenée au Bois; il faisait très beau et l'air était si doux que je me croyais

en Italie. Il faudra aviser pour le dimanche.

Cela m'ennuie de perdre un jour chaque semaine, car je ne sais pas me reposer ; quand je me repose, je m'ennuie.

Sans doute l'étude de la musique demande la même application, le même calme, mais pour peu qu'on en fasse pour soi ou pour les autres, on doit subir toutes ses influences.

On se passionne pour le dessin, la peinture, mais jamais ils ne vous feront...

Je deviens folle, car je ne sais pas rendre ma pensée ! !

D'ailleurs, je dis des choses fort connues. Je veux seulement qu'on sache ce que j'en pense, moi.

La musique d'*Aïda* est comme la Gretchen de Max. Cela parle, cela vous raconte toute l'histoire, jusqu'aux moindres nuances. Ainsi, je vous assure qu'on s'aperçoit si la scène se passe dans un appartement ou à l'air, le jour ou le soir — rien qu'en entendant la musique.

Pendant que je dis ces choses abstraites, « La France haletante » attend le résultat des élections. Car c'est aujourd'hui. Le maréchal doit avoir mal dîné le soir. Je regrette tant de n'avoir personne pour me tenir au courant de toutes ces machinations.

1878

A Monsieur de M...

Paris, avenue de l'Alma, n° 67.

Je m'empresse, cher Monsieur, de dissiper vos légitimes inquiétudes; les gâteaux sont arrivés, ils sont superbes et nous vous en remercions; ils sont si beaux, qu'on est tenté de les faire encadrer.

Il nous est arrivé un bien grand malheur, notre cher docteur Wolitski, que vous avez vu chez nous, est mort vendredi dernier, à deux heures de la nuit. C'était le meilleur ami de toute notre famille, le filleul de

grand-papa, il nous a tous vus grandir; vous pensez bien quelle perte irréparable. Les amis comme lui sont si rares, pour ne pas dire qu'on n'en trouve plus. Grand-papa malade, lui-même, comme vous savez, a pleuré toute la journée et continue jusqu'à présent à être très triste. Mais je ne veux pas vous entretenir de choses si sombres.

Vous me demandez si je n'hésite pas entre l'amour de l'art et l'amour de la belle nature ; je n'hésite pas : je les aime également, mais la belle nature ne donne des jouissances à peu près complètes que lorsque l'on sait que l'on est soi-même quelque chose, lorsqu'on possède la force de l'art qui est une grande et très grande force.

Il y a ici une personne qui désire savoir tout le mal que l'on dit d'un certain M. L. Ne le connaissez-vous pas?

Vous savez que la princesse S. s'est embarquée pour l'Amérique, où elle veut, dit-

on, se marier. Voilà qui serait une fin extraordinaire.

Êtes-vous assez heureux d'aller à Rome ! Je vous envie et je l'avoue, quoique l'envie soit une bassesse.

Racontez-moi ce que vous avez vu aux funérailles du roi et tout le reste. Soyez bien aimable et donnez-moi toutes les nouvelles et vieilleries imaginables... Je lirai cela à table, puisque c'est là seulement que je suis libre.

On vous fait dire mille choses aimables. Est-ce qu'il y aura un carnaval?

Au même.

On vient de me voler mon chien blanc, Pincio, celui que vous avez vu chez nous. C'est horrible. Je crois qu'on l'a emmené de Paris; j'écris de tous côtés dans le cas où ces misérables viendraient à être attrapés par les âmes charitables auxquelles je m'adresse.

Savez-vous une action plus indigne que voler un chien? C'est lâche tout bonnement. Comment! on prend une créature qui est attachée à ses maîtres, qui a parfois une intelligence bien supérieure à celle de certains bipèdes, mais qui n'est pas en état de se défendre, voilà le sublime de la petitesse et de la méchanceté.

Vous êtes bien heureux, vous n'avez pas de chien et on ne vous en a pas volé. Enfin!

Que faire, j'ai fait afficher 200 francs de récompense et cela n'a servi à rien. N'est-ce pas une indignité de toute la race humaine?

Consolez-moi en me parlant de l'Italie.

A Mademoiselle B***

Comme tu es bonne et gentille, ma chère Jeanne, de penser à moi juste au moment où l'on oublie tout!

Maman et nous tous sommes enchantés

de ton bonheur, car je présume que tu es heureuse.

Comment, tu as été à Nice! Je n'en ai rien su, on ne m'en a rien dit. Mais dis-moi, comment as-tu trouvé notre maison, puisque tu ne savais pas l'adresse.

Moi, j'ai passé cet hiver à Rome, j'ai étudié la peinture.

Quand je te reverrai, je ferai ton portrait. Donne-moi des nouvelles de tous les tiens et envoie-moi sans faute le portrait de ton fiancé. Je veux absolument voir l'homme heureux qui aura pour femme Jeanne, qui est un trésor d'esprit et de cœur. Montre-lui ces lignes et dis-lui qu'elles sont écrites par quelqu'un qui ne flatte personne et n'invente rien.

Cet hiver, à Rome, j'ai été demandée en mariage par un Anglais et deux comtes italiens. Mais j'ai toujours refusé : ils m'aimaient, mais je ne les aimais pas. Voilà l'affaire. D'ailleurs je ne veux pas me marier

sitôt, j'ai à peine dix-sept ans. Quel âge as-tu donc?

Tu me demandes mon adresse, écris-moi toujours à Nice, promenade des Anglais, 55 *bis*, M^lle Marie Bashkirtseff, dans sa villa. Ma tante m'a donné cette villa. De Nice, on m'enverra les lettres si je suis ailleurs. C'est le plus sûr.

Réponds vite et dis-moi où et quand tu te maries? Le nom de ton futur mari et sa photographie.

Je suis de retour à Nice depuis deux semaines, la ville est triste, je me réfugie dans mes livres; tu ne sais peut-être pas que je suis sérieuse et studieuse, tout en étant gaie et folle quand il s'agit de rire.

Quand et où te verrai-je?

Tu es si gentille de ne m'avoir pas oubliée. Sois tranquille, si quelque chose m'arrive de particulier, je t'en avertirai de suite.

Au revoir, mille amitiés à ta famille de

la part de nous tous. Je t'embrasse de tout mon cœur et te souhaite tout le bonheur possible et impossible.

A la même.

Paris, avenue de l'Alma.

Chère Jeanne,

Ce n'est qu'aujourd'hui que je puis vous répondre, car aujourd'hui nous avons rencontré vos parents, qui nous ont donné votre adresse. J'ai bien souvent pensé à vous, je voulais tellement vous écrire, après avoir reçu la nouvelle de votre mariage. Je ne puis le faire qu'un an après! J'espère que vous n'avez pas cru que je vous oubliais ou vous négligeais.

On m'apprend de bien grandes nouvelles à propos de vous.

Écrivez-moi bientôt; maintenant je ne

perdrai plus votre adresse et pourrai vous répondre.

Nous sommes presque installés à Paris, je m'occupe de peinture et ne vais presque pas dans le monde, qui d'ailleurs m'ennuierait profondément. Nous vous embrassons et vous souhaitons de continuer à être aussi heureuse que vous l'avez été jusqu'à présent.

Au revoir, chérie, je vous envoie mon portrait dans le cas où vous auriez oublié la figure de Marie Bashkirtseff.

A sa mère.

Soden, 1er août.

Chère maman,

Donnez-moi d'abord des nouvelles de la santé du grand-père (1); et puis voilà : à force

(1) Son grand-père était atteint de paralysie.

d'être ennuyeux, Soden devient drôle. Je te veux tout raconter. Un des ménages chics de Pétersbourg entre dans notre société ainsi que le vieux prince Ouroussoff dont la sœur, mariée à M. Maltzoff, est l'amie intime de notre Impératrice, tu le sais bien. Les dames russes de notre société pensent que l'indifférence des deux petits princes allemands, dont je t'ai déjà parlé, me froisse. — Cette enfant gâtée, — dit Mme A., — qui est habituée à voir exécuter ses moindres caprices, est froissée de la froideur, apparente d'ailleurs, de ces Messieurs.

C'est moi qui n'y songe pas, va, chère maman ; je ris seulement en songeant à quel point à Soden et ailleurs les gens vous prêtent des sentiments, des impressions, des pensées, que vous n'avez pas du tout. Pendant deux jours en effet, je m'en suis un peu occupée de ces petits princes, après, plus du tout... Mais puisque les autres en parlent, je veux bien t'avouer que je ne les

ai jamais bien regardés. Pourtant je peux te dire que le plus jeune (dix-huit ans), Hans, est grand, mince, blond, grand nez assez fin, petits yeux, bouche malicieuse, pas de moustaches, tête baissée, l'air d'un jeune loup.

L'autre Auguste (vingt-quatre à vingt-cinq ans), plus petit, brun, des yeux très beaux, une petite moustache noire pendante, — et dans toute sa personne il y a quelque chose de pendant — une peau veloutée comme je ne crois pas en avoir vu chez un homme, une belle bouche, un nez régulier, ni rond, ni pointu, ni aquilin, ni classique, un nez dont la peau est aussi veloutée, ce qui est excessivement rare, un teint très pâle, qui serait admirable, s'il ne provenait de la maladie. Tous les deux ont de belles mains aristocratiques et soignées.

Qu'est-ce donc lorsque je regarde bien !...

Écris-moi tous les jours, parle-moi de grand-papa.

La tante vous embrasse tous, moi aussi.

A la même.

Soden, samedi, 3 août.

Je t'ai parlé de M. Muhle, aubergiste? Eh bien, M. Muhle prétend que c'est arrangé pour nous... Vous savez que ce soir il y a bal au Kurhaus et ce pauvre Muhle, qui est toujours ivre, se promet une fête colossale. Bien entendu, nous y allons tous.

A peine installés, voilà que je vois un monsieur que j'ai rencontré une ou deux fois le matin, conduisant un étrange tilbury avec un petit groom. Ce monsieur donc arrive et se présente. C'est le baron de je ne sais quoi, fils de je ne sais quelle autorité du pays, grand seigneur, à ce qu'on me dit. Mais je refuse de danser et, comme il insiste, j'essaie de lui prouver que la danse nous dépouille de notre dignité, que cet exercice est une des grandes preuves de la décadence de la grande famille humaine, etc... Bref,

je lui parle politique, puis de la guerre d'Orient, etc., etc. Muhle est vexé, car, en refusant de danser avec un jeune homme si blond et si rose, j'ai vexé ce jeune homme, qui est aussitôt parti de Soden.

.
.

Tout le monde plaisante sur le prince de H..., de sorte que l'on peut encore rire. Ce pauvre prince change à vue d'œil, il est arrivé beau et maintenant il est laid, il est méchant. On reconnaît sa sonnette, et il faut l'entendre parler au garçon et à son pauvre frère. Je crois que l'on va bientôt l'enterrer. Quel horrible mal !!...

.
.

Le baron...., celui du bal, est le plus grand fonctionnaire du pays, gouverneur ou autre chose, je ne sais au juste. Le prince Ouroussoff le connaît et le susdit baron n'a cessé de lui dire que la position qu'il

occupe si jeune lui fait trop d'honneur, qu'il ne croit pas l'avoir méritée, que c'est à la bonté de l'Empereur qu'il la doit. Mais ceci n'est que la préface. Ce baron *est amoureux d'une demoiselle*, et, pour faire sa connaissance, il a organisé le bal d'hier ; mais comme on lui a dit, dans le pays, que cette jeune fille était aimée d'un autre jeune homme, il alla trouver le jeune homme en question et, avec la franchise que comportait la circonstance, il le pria de lui dire la vérité, et si ce n'était qu'un racontar de Soden, s'il n'aimait pas la demoiselle, de lui donner l'autorisation de se présenter.. mais si, au contraire, c'était vrai, de le lui avouer ; dans ce cas, sa loyauté, son honnêteté lui défendraient de contrecarrer les chances de l'autre, qui avait le droit de priorité. Le monsieur l'assura qu'il n'était nullement amoureux — (pauvre jeune fille), — et lui permit de se présenter, autant qu'il le voudrait.

La demoiselle, c'est moi; le monsieur, c'est D...

Le baron est grand, blond, gros, plein de sang. Tu sais que ces hommes-là m'aiment généralement et généralement aussi je les déteste. Il est vrai aussi que je n'aime pas beaucoup plus les autres, quand je m'examine sérieusement. Le comte M... était blond, le comte B... blond, Pacha G... (quel nom!) blond, P... blond, comte M... blond et enfin le baron S... blond ; A..., qui était un enfant, était aussi blond.

Je m'ennuie beaucoup sans vous tous et encore plus sans mon atelier.

Au revoir, embrasse grand-papa.

A la même.

Soden, 6 août.

Chère maman,

Je vais te raconter mes enfantillages : ce matin je me suis promenée et je suis entrée dans l'église catholique ; j'ai profité de la solitude absolue pour monter dans la chaire, dans le chœur, sur l'autel, et pour réciter les prières posées sur les tablettes de l'autel ; je l'ai fait pour prier, parce que j'ai un tas de projets et que j'ai besoin de l'assistance du ciel... Mais l'idée que j'ai lu une messe me transporte. Songez, j'ai sonné comme font les prêtres durant l'office... Enfin je n'ai pas eu de mauvaise intention.

J'ai fait une longue conversation avec le prince Ouroussoff ; tout à coup le prince me dit : Voici les Ganz. — Tu te rappelles que j'ai donné le nom de Ganz aux deux princes allemands. Tu comprends qu'on ne peut

pas rester tranquille, quand cet homme sérieux, cet homme d'État s'interrompt au milieu d'une explication des causes intimes de la guerre, vous dit comme une chose toute naturelle que... *Voilà les Ganz*. Le mot ganz me fait penser à l'allemand (*gans*) (1).

J'ai fait une pochade de ces princes (comme à Nice) si ressemblante, que le garçon qui venait apporter un plateau s'arrêta net devant la toile, se mit à rire et à gesticuler d'un air si bête, que vraiment ma vanité d'artiste est flattée.

Puis est venue M^me A. Nous nous sommes tenues à la fenêtre qui est notre balcon. Ganz passait à chaque instant pour regarder, M^me A. faisait la coquette et riait d'un air mauvais genre. Comme c'est bête, que je ne puisse vous faire partager ma gaieté au sujet des Ganz.

Au revoir, je vous embrasse.

(1) Gans, oie.

1879

A M. ***

Paris, 63, avenue de l'Alma.

Votre lettre a cela de bon pour vous, qu'elle provoque irrésistiblement des conseils qu'il est impossible de refuser même lorsqu'on ne les demande pas.

1° Ne parlez jamais de droits qu'on vous *accorde* ou de faveurs qu'on ne vous *refuse pas*, ce qui est plus exact...

2° Ne renvoyez jamais de guitare en mauvais état.

3° N'attendez jamais qu'on vous offense pour vous battre, si vous voulez vous battre.

Et enfin soyez bon chrétien, écrivez sans espoir qu'on vous réponde que vous êtes lu et que vos lettres ne sont pas livrées à la publicité.

A Mademoiselle Colignon.

Mai.

Chère amie,

Je dois vous dire qu'ayant fini de peindre à quatre heures, je n'ai cessé de lire le *Nabab*, roman d'Alphonse Daudet. C'est très intéressant, et ce type de nabab ressemblerait à quelqu'un d'autre, si on l'affinait et l'anoblissait. Je sais bien que la ressemblance n'est pas flatteuse, aussi il faut, je le dis, affiner, anoblir, spiritualiser. Ce n'est pas que l'on soit idéal, extra-fin et nobilissime... C'est-à-dire je ne sais au juste... je ne me fie pas à mon jugement ; lorsqu'on est idéal

je crois que je prends de la fadaise pour de la distinction, et quand on me semble énergique et extraordinaire, je crains que ce ne soit de la rusticité, du commun, du bourgeois. Heureux, heureux, celui qui sait dire comme il pense. Je vous écris comme si j'écrivais dans mon journal. — Non, vrai, si je devais me gêner avec mon journal pour dire toutes les fantaisies qui me passent par la tête, ce serait trop ridicule !

Ainsi, écoutez : quant aux fantaisies, voyez le bonhomme Joyeuse dans le *Nabab*, vous avez sans doute compris que c'est tout à fait moi pour l'imagination. Comme moi il suffit d'un mot pour que je m'imagine tout un roman, dix romans, vingt romans, et tout cela en quelques minutes. Il y en a pourtant qui durent des semaines... Non, il y a des moments de lassitude, pendant lesquels on voudrait en finir avec tout, et pour en finir, il n'y a que deux moyens : mourir ou aimer.

Oh ! si vous saviez comme je suis fatiguée de cette vie de tristesse! Quand tout grimace, tout fuit, tout se moque... !

Tout à vous.

A son frère.

Paris, novembre.

Cher Paul,

Aujourd'hui, M. Gavini nous envoie deux billets et nous allons à la nouvelle Chambre. J'aimais mieux Versailles, on se retrouvait mieux étant obligés de partir par le même train. Ici, on s'en va quand on veut et il n'y a pas l'amusante sortie de là-bas. Il y a du monde plus élégant qu'à Versailles, mais les loges sont un peu comme au théâtre, toutes pareilles, et celle du président dans laquelle nous sommes ne diffère en rien des autres.

On retrouve tout le monde aux mêmes

places : C. est affaissé et éteint, Gambetta
paraît maigre, Bescherelle court toujours.
J'examine les magnifiques Gobelins et les
affreuses statues.

Rouher a pour la première fois aujourd'hui, depuis la mort de l'infortuné prince,
reparu à la Chambre, à la Chambre de Paris,
à l'ancien Corps législatif. Il a dû avoir de
drôles de visions.

La pensée de cet homme depuis la mort
de ce prince m'a fait mal, il doit être bien
malheureux. G. me dit qu'il lui en a voulu
de ce qu'on ne lui ait pas indiqué la loge où
j'étais.

Hier, dîner chez M. M. J'ai complimenté
Gaillard sur son *Chant des races latines*
publié dans la revue de M^{me} Adam. C'est un
jeune homme d'Avignon, à face irrégulière
de Sarrasin, avec un épi au sommet de
l'occiput qui lui donne l'air cocasse avec son
emphase et son calme étrange de méridional.
Je cause avec lui et il me propose d'écrire

quelque chose pour la Revue, de lui faire des traductions du russe.

Tu penses bien que je suis enchantée et le ferai quand il voudra.

Ah! j'ai oublié de te raconter que ce matin maman a eu un grand succès à l'église russe. Le grand-duc Nicolas l'a saluée et lui a parlé. Le grand-duc lui a demandé si elle avait quelqu'un de sa famille décoré de l'ordre de Saint-Georges (c'était une messe à l'occasion de la fête des chevaliers de Saint-Georges). Alors maman lui a répondu qu'en effet, pendant la guerre de Crimée, à Malakoff, son frère, à peine âgé de seize ans, a été décoré par lui-même sur le champ de bataille. Le grand-duc s'est rappelé du fait et a été extrêmement gracieux en ajoutant que toute la famille était héroïque, puisque maman n'a pas craint de sortir par un temps aussi effroyable.

Au revoir, je t'embrasse.

A M. X.

Vous me demandez, mon ami, comment j'ai accueilli la grande nouvelle.

Je l'ai accueillie par des murmures. M'étant mise en dehors de tout ce qui fait la vie des femmes, je parle du haut de la montagne n'ayant pas cette pudeur qui empêche de dire sa pensée lorsqu'on est intéressée soi-même.

Que vous arrive-t-il donc? Est-ce le moment psychologique des chanteuses qui se retirent à l'heure où l'on dira encore : quel dommage ! J'aime assez cette idée : pourtant si vous accomplissiez l'acte sans cette raison majeure, je verrais que je m'étais trompée sur vous. Je vous prenais pour un monument public, pour une propriété nationale... Imaginez-vous l'Arc de Triomphe ou le Louvre passés en des mains particulières. Je ne vous le pardonnerais qu'en ma faveur, de même que je trouverais monstrueux si

l'on donnait ces monuments à une autre qu'à moi.... Ce qui serait également bizarre, mais excusable à mes yeux.

Vous vous aveuglez, mon ami : souvenez-vous de votre passé.... Je sais bien, que vous vous dites : Moi, c'est autre chose.... Comme tous ceux qui y ont passé.

Je ne vous ménage plus, dans la certitude que j'ai que rien ne pourra vous détourner de la voie nouvelle, c'est-à-dire que c'est la même voie connue, le même morceau de musique, seulement vous ferez la basse cette fois, vous accompagnerez.... au bal, au spectacle. Mais ces avis sont superflus, rien au monde ne saurait empêcher l'événement, un homme qui a inspiré tant de passions, dépravé tant de cœurs, brisé tant de fidélités, doit fatalement se marier. C'est l'expiation

A son frère.

Paris, mercredi, 10 décembre.

Cher Paul,

Nous sommes allées voir le Père Didon au couvent des Dominicains (1).

Ai-je besoin de te dire que le Père Didon est le prédicateur dont la gloire grandit à vue d'œil depuis deux ans et dont en ce moment tout Paris s'occupe. Il était prévenu ; aussitôt que nous arrivons, on va l'appeler et nous l'attendons dans une des sortes de stalles-cellules de réception, toute vitrée, avec une table, trois chaises et un bon petit poêle. J'avais déjà vu son portrait hier, et je savais qu'il a des yeux splendides (beauté qui manque à L. P.).

(1) Une partie de cette lettre se trouve reproduite dans le journal de Marie Bashkirtseff (pages 159 et 160 du tome III.

Il arrive, très aimable, très homme du monde, très beau avec sa belle robe de laine blanche, qui me rappelle les robes que je porte à la maison. Sans la tonsure, ce serait une tête dans le genre de celle de P. de C., mais plus éclairée, les yeux plus francs, l'attitude plus naturelle, quoique très haute ; un visage qui commence à devenir épais et qui a le même quelque chose de désagréablement de travers dans la bouche que C. Mais une grande distinction, pas de charme outré de créole, un teint mat, un beau front, la tête haute, les mains adorablement blanches et belles, un air gai et même autant que possible bon garçon. On voudrait lui voir une moustache. Beaucoup d'esprit, malgré un grand aplomb. On voit tellement qu'il mesure toute l'étendue de sa vogue, qu'il est habitué aux adorations, et qu'il est sincèrement heureux du bruit qui se fait autour de lui !

La mère M. l'a naturellement prévenu

par lettre de la merveille qu'il allait voir et nous lui parlons de faire son portrait.

Il n'a pas refusé, tout en disant que ce serait difficile, presque impossible.. une jeune fille faisant le portrait du Père Didon... il est si en vue... on s'en occupe tant...

Mais c'est justement pour cela, idiot!...

On m'a présentée comme son admiratrice fervente. Je ne l'avais jamais ni vu ni entendu, mais je le pressentais tel qu'il est, avec ses inflexions de voix, passant des notes caressantes à des éclats presque terribles, même dans la simple conversation.

C'est un portrait que je sens tout à fait et si cela pouvait s'arranger, je serais une bienheureuse personne.

Ce grand diable de moine ne doit pas être sage. Même avant de l'avoir vu, il me faisait un peu peur. Je n'aurais qu'à rougir quand on parlera de lui. Ce serait désagréable, un moine! C'est un être qui pourrait avoir de

l'influence sur moi et je n'ai pas envie de cela.

Il a promis de venir nous voir et pendant un instant, j'ai désiré qu'il en restât à sa promesse.

Mais c'est bête, et tout ce que je désire à présent est qu'il consente à poser. Rien au monde ne ferait mieux mon affaire de peintre ambitieux.

Je t'embrasse.

1880

A M. ***

Paris, samedi, 3 juillet.
34, avenue Montaigne.

J'ai longtemps hésité avant d'envoyer ceci. Vous même avez si bien compris que je ne pouvais vous écrire que vous en avez déguisé, même à vos yeux, le souhait sous un appel à mes bons sentiments en général, délicatesse involontaire, mais dont je vous sais gré.

S'il ne s'agissait que de réponse à un

jeune homme amoureux, je ne répondrais pas.

Aussi, entendons-nous bien : *Ceci n'est point une lettre.*

Je ne sais si je vous flatte en vous jugeant assez fin pour saisir cette nuance. Vous êtes jeune et vous semblez en proie à un sentiment vrai. (On verra plus tard s'il est vrai.) Avec cela on va loin. Je voudrais rendre meilleure une créature humaine en exploitant l'influence que je puis avoir sur elle. Entreprise grave et intéressante. Expérience élevée qui me tentera toujours. Voilà donc ce qui me fait parler, et aussi une envie irrésistible de me moquer un peu de vos finasseries; pourtant c'est un triomphe facile.

Écoutez donc : le manque de franchise dans une circonstance solennelle ou dans un rien me répugne également. Ce qui me fait aussi douter de votre sentiment, c'est que ce sentiment vous aurait donné comme

une révélation d'un monde supérieur et vous aurait, momentanément du moins, doué de facultés, qui vous permettraient de comprendre que devant des natures comme la mienne on ne trouve grâce qu'en dépouillant tout artifice, à moins d'être.... ne l'essayez pas, — en mettant son âme et sa vie à nu comme devant Dieu.

Et vous, que faites-vous ?

Vous croyez donc que des faits vrais, quoique vulgaires, m'amuseraient moins que vos petites inventions? Quand il ne m'intéresseraient qu'à titre de documents humains! Et maintenant encore vous me parlez de me confier vos peines comme si je vous l'avais défendu, vous citez ce manuel que vous ne comprenez pas.

Vous n'êtes qu'un enfant.

Du moment où je vous montrais assez de bienveillance pour vous donner à choisir entre un congé immédiat et un délai de six mois, vous deviez me faire la flatterie de

me prendre pour votre patronne et conseillère. C'est un rôle, auquel on ne se refuse jamais, quelque orgueilleuse qu'on soit.

Vous auriez même pu me mettre au courant de tout, afin d'éviter à mon esprit la fatigue de chercher le vrai dans le cas où il le chercherait.

Voilà bien des mots, n'est-ce pas, pour des niaiseries comme ces dépêches qui vous appellent *tout de suite*, cette lettre ***ultérieure*** (que vous avez le temps d'attendre), à je ne sais où, et qui vous retient ; innocent anachronisme.

J'admets que vous n'avez eu pour vous en aller aucune raison de force majeure et que tout en ayant le cœur sensible vous songiez aux affaires, rien de plus naturel. Mais pourquoi dissimuler cette prose, fort honnête en somme, sous ce grand amour ? Voilà qui n'est pas délicat pour vous-même... Car enfin c'est étonnant que tout coïncide pour

que vous vous trouviez là justement pour les commissions de vos parents.

Grand innocent que vous êtes! Le mensonge, quand il n'est pas manié par quelqu'un de très adroit, est une guenille aux couleurs criardes. Et le mensonge futile est écœurant comme une vilenie.

Pourquoi, par exemple, dire que l'appartement de X. est immense? Il n'y a qu'un salon de grandeur moyenne, je le sais. Cette futilité vous prouve qu'il n'y a pas de futilités. Il suffit d'analyser une seule goutte d'eau pour connaître les propriétés de toute la source.

Je ne déchirerai pas votre lettre.

Si vous voulez que j'entreprenne votre amélioration, j'ai besoin de documents pour voir si je réussis. Si vous êtes bon élève, vous vous ferez de moi une amie véritable et, si vous avez compris mon caractère, vous savez que mon amitié sera bonne.

Mais êtes-vous digne de tout cela? Et les

choses ne tournant pas selon vos désirs, ne m'en voudrez-vous pas bêtement de m'avoir aimée?

Vous avez écrit des bêtises, comme vous dites, mais recommencez. Ici il ne s'agit que de votre moral et point du tout de vos projets terrestres.... Je vous trouve audacieux de porter les regards à la hauteur où je me suis placée, mais le proverbe ne dit-il pas que le soldat qui n'aspire pas à devenir maréchal de France n'est qu'un mauvais soldat.

Je m'aperçois, à la fin, que ce que j'exige de vous est insensé. Ce serait changer tout l'homme.

On dit, et je n'y crois pas, que l'amour fait des miracles... La façon facile dont vous avez accepté cette absence m'a choquée... enfin.

Si vous ne *sentez* pas la vérité de mes prédications, j'y renonce, et vous, allez en paix.

Chaque fois que vous vous impatienterez

ou trouverez, en homme ordinaire, votre rôle ridicule, consultez ce petit *Manuel du parfait amoureux*; il vous donnera la mesure de vos sentiments.

Posons comme principe indéniable qu'il n'y a pas de vilenie dans la personne aimée qu'on ne tâche de s'expliquer favorablement; qu'il n'y a pas au monde de chose qu'on ne fasse pour la personne aimée en éprouvant un réel contentement; qu'il n'y a pas de ce qu'on appelle *sacrifice* qu'on ne s'impose avec joie. Car en somme l'amour est un sentiment égoïste, et la preuve c'est qu'on est plus heureux d'aimer que d'être aimé. Mais tout cela ne se demande et ne se commande pas : l'homme qui aime l'accomplit tout naturellement, parce qu'il éprouve une satisfaction personnelle. Quand il y a la moindre hésitation, la moindre impatience, on ne doit pas ou ne peut pas croire qu'on aime.

Vous verrez donc si les quelques mois d'épreuve, *au bout desquels il n'y a en*

somme qu'une incertitude, vous les supporterez facilement et surtout avec plaisir.

Tout cela *ad libitum*.

Amen.

A Monsieur Julian.

Nouméa — Mont-Dore, juillet, août.

Oui, citoyen Directeur, tout y est jusqu'au costume spécial qui vous est imposé comme à des galériens, et c'est vêtus de ce costume que nous subissons le mauvais traitement de cinq à sept heures du matin. Le docteur des Eaux assure qu'il est bon, mais tous ces gens en place.... des accapareurs, quoi ! Bien, bien dommage que T. ne vienne pas. Vous, je ne vous invite pas. Paris a besoin de vous. Mais quel bien immense vous ferait un peu d'exil par ici.

Figurez-vous qu'il n'y a rien à manger.

Ce n'est pas d'une âme élevée que de songer à la nourriture; mais hélas! Si je ne craignais de devenir anémique! le docteur a essayé de me faire croire que je l'étais : Vous êtes très faible, Mademoiselle ? — Mais non, Monsieur. — Habituellement pâle ? — Au contraire. — Facilement fatiguée ? — Mais pas du tout ! — Cela ne fait rien, vous êtes faible. — Pourtant, Monsieur, comment expliquer ?... C'est impossible à expliquer, mais cela est.

Donc si je n'avais peur de devenir très faible, j'avalerais encore moins que ce que j'avale, tellement c'est répugnant. O succulente cuisine du lac Saint-Fargeau, tu m'as donné comme un avant-goût des produits des Trompette du Mont-Dore. Mais combien tu étais préférable !

Que je n'omette pas de rendre justice à l'équité avec laquelle vous avez jugé mon dessin.

Ma tante vous envoie ses meilleurs sou-

venirs... ce n'est pas aux miens que vous devez cette épître illustre avant que son auteur le devienne (style Rochefort), c'est que j'ai besoin de vous ménager.

Qui est-ce qui remonterait la vis dans les moments critiques? Ce que vous me dites des cinquante ouvriers travaillant, cet emploi exagéré des bras, n'est-ce pas une de ces manœuvres d'abrutissement populaire, dont le régime à jamais exécrable des Césars s'est servi pour annihiler les intelligences ouvrières? Vous avez aussi écrit le mot *aboutir*, un mot suspect, ayant été prononcé par le grand enjôleur qui se cache encore sous les fleurs républicaines.

Un instant j'ai pensé que vous rachetiez toutes ces choses qu'il m'est douloureux de reprocher à un bon patriote; oui, j'ai pris un instant ce mariage des deux silhouettes pour cette alliance tant désirable avec la patrie de l'Inquisition et je m'en réjouissais. Tous les peuples latins

sont frères et il me serait doux de voir la France extirpant le dernier vestige de.... dans le pays en question. Je me trompais.

Laissez-moi espérer.

Donc, quelles que soient nos préférences, que nous aimions la République athénienne, spartiate, collective, socialiste, orthopédique, artistique, médailleuse, Tony-fiante et même Rodolphiphobe,

<center>*Vive la République!*</center>

<center>A son frère.</center>

<center>Paris, 1880.</center>

Cher Paul,

Je vais te raconter une demande en mariage par un prince: il est venu dîner, et il me glisse à l'oreille qu'il a à me parler. Ma tante causait avec C..., et je l'ai écouté.

— Faut-il me marier?

Vois-tu la ficelle, cher Paul?

— Oui, si cela vous fait plaisir.

— Cela ne me fait pas plaisir.

— Alors ne le faites pas. C'est tout ce que vous aviez à me dire?

— Non, je vous ai dit que je vous ai aimée... Eh! bien, je vous aime... Vous comprenez que c'est une torture pour moi de venir ici comme ça; j'en suis malade.

— Et pourquoi? Je pensais que cela vous faisait plaisir.

— Oui, mais chaque fois que je vous dis quelque chose vous m'insultez...

— Mais non, je suis gaie, et si j'émaille notre conversation de digressions, c'est que vous mettez vraiment un temps infini entre chaque phrase.

— Vous ne vous moquerez pas de moi?

— Non, non, non, je suis très sérieuse.

Mais au lieu de parler, il me regardait avec ses yeux si cernés et son front encore plus pâle que d'habitude...

— Il faut m'en aller, n'est-ce pas, ne plus venir ici ?

— Pourquoi ?

— Je vous aime...

Il fallait parler bas pour ne pas être entendus des autres, et cela donnait aux voix quelque chose de doux et de charmant.

— Je vous ai dit que je vous aimais... et quand on aime une jeune fille, il n'y a pas trente-six issues; c'est l'un ou l'autre, n'est-ce pas? Il faut donc que je ne revienne plus...

— Et pourquoi? (Je faisais la naïve.)

— Parce que je souffre trop.

Puis, il se mit à pleurer. Il y avait dans ce mouvement quelque chose d'enfantin, de gentil; mais le mouchoir, qui est venu essuyer les yeux, a tout gâté.

— Voyons, voyons, oh! alors, disais-je sans rire, et puis des larmes maintenant, je veux bien, mais on ne les essuie pas avec des

morceaux de toile, on les laisse essuyer par... celle qui les fait couler.

Il fit un geste d'impatience.

— Tout n'est pas rose dans ce monde, repris-je sérieusement, mais pas rose du tout... Mon système de faire ce qui fait plaisir... c'est bon, mais ce n'est pas praticable; on peut ne pas faire ce qui déplaît, mais faire ce qui plaît !...

— Écoutez-moi, mademoiselle, et ne m'insultez pas, ne vous moquez pas. Je vais m'en aller, ou bien il faut que vous... m'autorisiez à revenir ; cela ne peut pas durer ainsi, je suis trop malheureux, je souffre, je suis malade. Quand on aime une jeune fille, il faut qu'on se marie avec elle ou qu'on s'en aille pour toujours.

— Écoutez, repris-je, c'est facile à dire : se marier ; mais à faire, ça dépend...

— De qui ?

— Mais de moi.

— Et alors ?...

Il est jeune et il a dû trembler un peu, même s'il a pensé à ma dot.

— Et alors... moi, je ne veux pas m'engager; et puis, je ne sais pas, moi, s'il faut attendre. Est-ce que je sais ce que vous êtes; vous avez l'air d'un honnête homme, vous ne l'êtes peut-être pas... C'est long, un mariage, ça dure longtemps... Je ne crois pas à votre amour, qui est peut-être vrai.., Je voudrais m'en assurer... Comprenez-vous, il faudrait attendre.

— Combien ?

— Voyons, (je me mis à compter sur les doigts, cinq, six), au jour de l'an?

— C'est trop long.

— Alors, à Noël, mettons Noël, sept mois.

— Et si vous êtes sûre de mon amour, mademoiselle, vous consentirez?

— Ah! non, je ne dis pas cela, monsieur, ce serait m'engager, je ne veux pas m'engager, je ne vous aime pas. Mais ce

délai est nécessaire pour nous édifier sur la situation de nos sentiments réciproques.

— Et alors, il vous faudra encore trois mois pour vous décider.

— Mais, non, je vous dirai cela tout de suite.

Et alors, je fais l'enfant, la simple. Après avoir été tantôt rêveuse, tantôt grave, tantôt moqueuse, je parle de ma peinture, est-ce que je puis me marier! Je dois peindre. Et puis, ne devais-je pas mourir?...

— Je ferai de la peinture avec vous, mademoiselle.

— C'est cela, et pendant les sept mois vous apprendrez à dessiner.

Et je me mets à vanter la vie d'atelier, je lui parle de ma dot, disant qu'elle entre pour beaucoup dans son amour. Naturellement, il fait l'indigné.

— Est-ce que vous croyez que je ne pourrais pas trouver de l'argent, si je voulais! Est-ce que je sais seulement ce que vous

avez, je me moque de votre fortune! C'est vous que j'aime!...

Eh! bien, cher Paul, je ne l'aime pas, je n'ai même pas pour lui de ce je ne sais quoi que j'avais pour X...

— En ordonnant ce délai de sept mois, me laissez-vous la possibilité d'espérer?

— Il faut toujours espérer, quand même je vous dirais catégoriquement *non*. Du reste, j'ai trouvé... Vous allez copier tantôt quelque chose que je rédigerai... Voici le document; il accepte.

En somme, moi je ne lui demande rien, c'est lui qui dit m'aimer, moi, je lui offre le moyen de s'en assurer. Voilà tout. C'est amusant, n'est-ce pas?

Demain, je t'écrirai encore

Au revoir.

A la Princesse K***,

Comme c'est ennuyeux, chère princesse, que vous ne soyez pas à Paris ! Songez donc, Gambetta donne une fête splendide, nous avons une invitation, mais maman et ma tante ne veulent pas y aller en deuil et ne connaissant personne chez les républicains, je suis si désolée d'être obligée de me passer de ce divertissement, qui sera, en vérité, une chose très amusante, et très drôle, et très magnifique, que je suis prête à aller vous chercher à Dieppe.

Vraiment vous devriez revenir à Paris au moins pour ce jour; c'est si près, Dieppe, seulement quatre heures, quatre fois le voyage à Versailles. Rien qu'une promenade.

Si vous voulez, deux de nous irons vous chercher pour vous décider plus facilement. Pensez donc ! une première fête chez Léon,

toute la haute gomme républicaine y sera ; un spectacle unique et pour ainsi dire historique. On fait des préparatifs dix fois *bœuf*. Ce qui m'attriste un peu, c'est que le fils A... n'y sera pas à cause de la stupidité de son grand-père qui a eu l'invention d'être très souffrant. Mais je me consolerai facilement de cette absence.

Voyons, décidez-vous ; sans vous, je serai forcée de rester à la maison ; je ne connais que des bonapartistes qui, si je leur disais que je vais dans la boîte de la présidence, me considéreraient comme une personne absolument dégoûtante.

Vite une réponse.

Je vous embrasse.

1881

A Monsieur X...

Monsieur,

Voici un plan (1) avec le nord bien indiqué (2). Maintenant voici mes idées à moi pour que vous sachiez dans quel sens marcher. L'atelier aurait la hauteur de deux étages et aurait trois jours, plus un jour d'en haut. Au-dessous de l'atelier, un atelier

(1) Voir le plan à la page 139.
(2) Il s'agit ici d'un hôtel qu'on avait le projet de construire à Paris avenue Kléber. Il ne fut pas donné suite à ce projet.

aussi, mais de sculpture, au rez-de-chaussée.

Vous comprenez, il n'y aurait pas de chambres habitables dans cette partie ; du reste, je fais au crayon les divisions imaginées par moi; vous verrez si c'est pratique.

Je voudrais que l'atelier communiquât avec les salons. Ainsi voilà, rez-de-chaussée : atelier de sculpture, et cuisines, etc., etc. Premier étage : salons et ateliers. Deuxième étage : chambres à coucher; combles pour les domestiques. Je vois qu'on peut me faire ma chambre et un cabinet de toilette au premier, et l'atelier restera encore assez grand, et ma chambre aura cinq mètres de largeur. Ou bien, si vous trouviez le moyen de donner à l'atelier une forme régulière ce serait parfait.

Seulement ce à quoi je tiens, c'est que l'atelier vienne à la suite des salons et, pour économiser le terrain, on ferait la remise sous la salle à manger. Vous voyez que je trouve moyen d'avoir devant l'ate-

lier un jardin, par lequel on entrera, car il faut aux ateliers une entrée à part. Au besoin, ma chambre et mon cabinet pourraient être au deuxième et je passerais à l'atelier par l'escalier intérieur.

Mais surtout que l'entrée principale soit de telle façon qu'on soit obligé de traverser le salon et la bibliothèque avant d'arriver à l'atelier. Les pièces en enfilades, enfin.

J'espère que vous comprendrez ces incohérences et excuserez le désordre de mes idées architecturales.

Agréez, je vous prie, Monsieur, mes civilités.

P. S. Il serait peut-être possible de placer le jardin (quand même il n'aurait qu'une superficie de 50 mètres) de telle façon que j'y puisse faire des études sans être vue de la rue. Je ne tiens pas au jardin à l'extérieur; là où je l'ai indiqué on pourrait ne faire qu'un jardinet de deux mètres de profondeur.

Enfin ce sont tout des idées en l'air ! Du reste, le jardin me semble bien où je l'ai marqué sur le plan.

Maintenant il faut un escalier, une cour, une écurie et remise ; je voudrais bien qu'on puisse entrer de l'escalier dans le grand salon.

A Monsieur Julian.

Russie, Poltava, 21 mai/2 juin.

Draperies blanches, yeux tristes, mains pâles, air détaché... Le royaume de ce pays-ci n'est pas pour moi ! (sujet d'esquisse pour le paysage).

Oh ! les horribles mastodontes, des gens qui ont des poses et des mains comme sur les vieux mauvais portraits. Faut-il être enragée, hein ? Vous êtes un grand prophète, mais il me fallait ces cent heures de chemin de fer.

Du reste jusqu'à présent je n'en ai eu que l'avantage d'un rhume. L'air délicieusement pur et parfumé est trop frais pour rester tout le temps dehors et me voilà dedans.. Je m'y suis fourrée moi-même, mais ça n'en est pas plus drôle... Si au moins c'était la sévère majesté des steppes, mais non! La campagne est jolie. La famille est aux petits soins, les nouveaux me trouvent délicieuse, les anciens trouvent que je suis devenue sérieuse et calme...

Il y a cinq ans, je venais montrer mes premières jupes longues et je leur ai servi un feu d'artifice à tout casser; à présent je je viens chercher quelque chose qui flotte entre *oubli* et *repos*. J'ai la tête pleine de peinture, et ces personnes-là ne peuvent pas comprendre les nobles préoccupations des gens de notre espèce et puis, il faut l'avouer, je suis finie jusqu'à nouvel ordre.

Hier, pour la fête de mon père, grande ovation. Tous les paysans venus dans la

cour, on l'a acclamé, secoué, embrassé, on m'a fait ôter mon chapeau et mon voile pour me voir et, après examen, ç'a été à moi d'être portée en triomphe et acclamée. Il m'a fallu en embrasser un tas. Puis sont arrivées les femmes, j'ai paru au balcon, nouvel enthousiasme et cri dominant : un bon mari! *Gambetta à Cahors enfin.*

Puis quand tout ce monde a eu bu et dansé, on a parlé de donations de terres, mais quelqu'un leur a montré le poing et l'incident a été clos.

On distribue, à ce qu'on dit, à ces braves gens des soi-disant ukases de l'Empereur, obligeant les propriétaires à leur donner trente-six choses. On a mis aussi à prix les têtes des nobles, 50 roubles la pièce. Me voyez-vous au bout d'une pique? Enfin, si vous avez présente à l'esprit l'histoire des dernières années de votre ancien régime, vous êtes au courant. La ressemblance est frappante depuis la condition épouvantable

du peuple, jusqu'à l'aveuglement stupide des grands. Le paysan français qui met à sac le château en disant qu'il en est désolé, mais que le roi le veut ainsi, est le frère du Russe qui prétend avoir l'ordre de massacrer les Juifs.

Figurez-vous que je n'ai pas pu avoir un chevalet à Poltava. Un aimable indigène est allé en chercher un à 12 heures de chemin de fer, c'est au moins gentil. Ici il n'y a qu'un photographe peintre, pas moyen d'avoir une toile assez large. Ah! si vous saviez!

Comment va M. Tony Robert-Fleury? Je l'ai laissé souffrant. S'il allait crever sa toile!... Ça me dérangerait horriblement dans mes habitudes et puis, blague à part, je l'aime bien et vous aussi.

P. S. — Paul est devenu obèse, sa femme est gentille et jolie et tout va bien. Dina fait de grandes toilettes et s'amuse, et moi je ne suis même pas sensible aux triomphes populaires... C'est grave.

LETTRES

A son père.

Août.

Cher père,

Après l'article du journal *Jugeni Cray*, il faut absolument que je fasse cette image. Aussi vous seriez bien aimable de faire des démarches nécessaires puisque je ne sais comment m'y prendre. En outre comme vous êtes un être intelligent, je m'en rapporte à vous pour me procurer tous les renseignements exacts. Par exemple, pour quelle partie de l'église (1) serait l'image et sa grandeur, et sa forme, etc. Car je suppose que cela doit être approprié à la disposition des ornements intérieurs, et sans doute les principales images sont déjà commandées à des célébrités russes. Enfin tâchez de

(1) Église construite en mémoire de l'empereur Alexandre II, à Saint-Pétersbourg, à la place où l'empereur a été tué.

m'obtenir quelque chose d'important pour que j'aie de la satisfaction à le faire bien. J'aimerais que ce fût grandeur nature. Le Christ, par exemple, avec la figure de l'empereur : enfin je me mets à la disposition du comité (est-ce un comité?) pour telle image qu'on voudra.

Seulement, s'il faut que je sois l'esclave d'une certaine dimension ou d'un certain sujet, il faut que je le sache au plus vite, afin de penser à mon sujet et de m'y mettre.

En un mot, vous arrangerez cela très bien, j'en suis sûre.

Je félicite et embrasse la princesse (1). Au revoir.

Votre fille célèbre,

Andrey (2).

(1) Sœur de son père.
(2) Marie Bashkirtseff exposa pour la première fois au Salon de 1880 et signa son tableau : Marie, Constentin Russ — au salon suivant, en 1881, elle signa Andrey — nom qu'elle adopta souvent dans sa correspondance. Ce n'est qu'en

A M. B...

1881.

Cher B...,

Au lieu de Bayonne nous avons couché à Bordeaux, et je vous écris pour vous dire que nous avons vu Sarah dans *la Dame*. Vingt-cinq francs la stalle de balcon. Elle a joué, cela va sans dire, comme personne, mais je critiquerai très fort son entourage. Armand Duval, atroce. Et les toilettes ! au risque de vous crever le cœur, je vous dirai qu'elle n'est pas bien habillée ; la robe du premier assez jolie, du second (la bleue), jolie. Celle de la campagne, laide, et celle du bal encore plus. Une horrible guirlande toute raide, qui n'allait nullement avec les camélias du bas de la jupe... Enfin pour la

1883 qu'elle mit son nom véritable sur ses tableaux, alors qu'elle se sentait plus certaine du succès.

province ça ne vaut pas la peine, mais c'est égal, si cette toilette est payée ce que vous avez dit, Sarah est joliment volée. Du reste, ne vaudrait-elle que mille francs, elle est laide ; je ne comprends pas qu'une artiste comme Sarah se mette ça sur le dos. Le dernier peignoir est charmant ainsi que la pelisse blanche.

Du reste, elle a joué comme un ange Mais je ne pouvais la gober entièrement, elle vous ressemble trop. C'est ridicule de se ressembler ainsi !

Qui des deux copie l'autre?

Comment vont vos deux pensionnaires? Dites-leur bien des choses. Et puis si vous étiez bien gentil vous iriez encore boulevard Rochechouart, 57 *bis*. Vous voyez, je ne louerais que vers le 15 octobre, et je serais désolée si un autre m'enlevait ce paradis si bien exposé au Nord. Ne pourriez-vous, avec la finesse qui vous caractérise, vous arranger de façon à être prévenu par la concierge..

je ne sais comment, mais que je puisse respirer librement ici sans la crainte que quelque peintre (ils sont si ignobles) loue l'atelier que je convoite. Si, pour vous encourager à m'arranger cela, il faut dire que la robe du quatrième est jolie, je vais le dire volontiers.

Il fait beau, il fait chaud, Biarritz est charmant.

Au même.

Biarritz.

Cher B...,

Le quatrain qui commence votre lettre serait digne d'être de vous, il est ineffable. Les gants vont très bien, je vous remercie, c'est trois fois deux francs soixante-cinq centimes que je vous dois.

Hier, représentation de Coquelin cadet et

grand bal. Il n'y a que des Espagnols et des Russes. Les Espagnoles sont jolies, jolies, jolies; quant aux Russes, il n'y en a qu'une, et vous savez de qui je veux parler.

Il pleut depuis deux jours; du reste, fin septembre, tout ça s'envole, et nous allons faire un tour artistique à travers l'Espagne, qui me passionne. Sans bagages, comme des Anglais; c'est le voyage le plus intéressant d'Europe et qu'il faut avoir fait, vraiment.

Ne regrettez pas de n'être pas à Biarritz, qui n'est pas plus amusant que Trouville ou Aix, mais à votre place, je profiterais de ce que les délicieuses Russes que vous savez vont en Espagne, et je ferais ce voyage dans ces conditions incomparables. Mais j'y songe vraiment, plaisanterie à part, la saison est tout à fait favorable, vous avez beaucoup travaillé, Paris est humide en octobre, vous toussez; vous raconterez vos aventures ibériennes, castillanes et andalouses à Sarah ; voilà bien ce qu'il faut pour

décider votre famille à vous laisser partir, sans compter qu'avec mille fois vingt sous le tour est joué aussi bien que la *Dame* par Sarah. Et puis vous serez sage étant en famille, et puis vous porterez mes ustensiles de peinture dans les passages dangereux des montagnes, ou'sque les écureuils ne s'aventurent qu'à regret, les biches plutôt, enfin il n'importe, comme on dit chez Victor Hugo. Donc, méditez sur ce projet éblouissant et au revoir. Merci de nous toutes pour les chiens et l'atelier, vous êtes bien gentil, comme disait Mme Thiers.

<div style="text-align:right">Andrey,
Future grande médaille.</div>

Au même.

Amado ed illustre B....!

Oui, son en Espagna ainsi qu'en Mantilla;

parcouro l'una portando l'altra. Visito Toledo et l'Escorial faisando studias et conquêtas.

Non est impossible que je fasse quelque magnifica composition mais est meglior de ne rien présumar. Il m'a semblato démêler dans esperancia del segnor Juliano de me vider faire grande tableauto, il m'a semblato, dis-je, démêlar que maman a fato visita al segnor director et l'a serinato al effecto d'agir sur moi en faisando semblante de creder que je travaillo ici pour me faire restar dans le Midi. Si le pensiero machiavelico que prêto al nostro director al vrai, je lui retiro ma confiancia et la dono illico al segnor Cot qui non est complicio della familia (!) Vous pouvez lui faire part de cette menacia.

Dans tous les casos el tiempo que stabo in esto infecto pays sera employato a chipar segretos de Velasquez, Ribera et altros polissones. Et lorsque munita de tanta sapientia me riscabo à faire immensa toila d'après

natura, enfonçatos Carolus, Tony et altros precursorès. Donc, caro chico, prego usted de faire demangiamento del 37 se abominabil propriator me ficha à la puerta avant janvier — ce sera donc le 15 octobre. Spero que sera plus tard. Dans todos los casos faudra ranger chosas dans antiqua chambra de M^{lle} Oelsnitz. Penso être de retour dans vingt jours à moins que... Il y a beaucoup de balcones, guitarras, œilladas et eventaillos mais le travaillo avant todo.

Attendo nuevas lettras de usted et me dico humilimente.

<div style="text-align:right">

ANDREY,
Fabricante de chèvre-d'œufs,
successor de Velasquez
et de plusieurs cours étrangères
et professor de langua espagnol.

</div>

A M. Julian.

VOYAGE PITTORESQUE EN ESPAGNE

PAR

M... B... ANDREY.

Séville, Hôtel de Paris.

Cher maître,

O vous qui avez peut-être l'intention de voyager quelque jour, suivez ce conseil, fruit d'une expérience amère.

En fait de mères prenez la Méditerranée et en fait de tantes celle du Bazar du voyage (place de l'Opéra), car si vous êtes le moins du monde artiste, si vous avez la moindre tendance vers ce que les positivistes appellent poésie, si vous avez dans l'âme quelque coin inexpliqué qui aspire vers autre chose qu'un fond d'épicerie, fût-il de Gambetta même... si vous partez avec l'espoir de récolter des

croquis, des études, voire des tableaux... Trois fois hélas! Je vais, pour ainsi dire, cher lecteur, vous faire assister à mes pénibles déboires.

Burgos. — Qu'est-ce qu'il y a donc ici? une cathédrale, seulement? Il faut être Anglais pour... Oui j'ai entendu dire que des Anglais sont venus à Lausanne pour voir une cathédrale. Et quel froid! chien de pays! Qu'il faisait bon à Biarritz, et pourquoi sommes-nous partis? Première douche.

Valladolid. — Nous ne nous y arrêtons pas on m'en a dégoûtée en me demandant une vingtaine de fois quelle était cette ville où je voulais *encore* m'arrêter.

Madrid.— Une capitale, au moins, et il fait beau, pourtant le coucher du soleil... mais le musée est chauffé, je crois. C'est égal, vite, vite, allons à Séville, on y trouve du bon lait de vache et des poulets rôtis comme les aime Marie et puis le climat y est très sain. Voyez-vous les rêves d'Andalousie réduits en

pâte pectorale. Est-ce qu'il ne serait pas permis de haïr un peu des gens qui vous dégoûtent ainsi de ce que vous étiez près d'admirer !

Enfin, départ pour Séville, arrêt à Cordoue où il pousse des aloès et des cactus et où il fait chaud. Délicieux pays ! Mais légers gémissements faute de voiture, car ces dix mètres de marche et la visite de la mosquée vont m'exténuer. Plaintes à la troisième personne. Il n'y a rien à voir, le guide *invente* tout cela *exprès* pour nous faire manquer le train.

Séville. — Nous sortons prendre l'air du pays, nous orienter, mais il ne faut pas quitter les rues principales, car on y est à l'abri ; les quartiers pittoresques, les rues ébréchées, interrompues de places et de jardins sont horribles, il y souffle une brise !..

Le cocher le fait *exprès* Est-ce que par hasard (haineusement) nous sommes venues ici pour visiter les environs de Séville ?

Je prie le ciel de me rendre indifférente à ces saintes infamies, mais je me vois à bout de patience. Cette continuelle tendance à ramener tout au plus bourgeois terre-à-terre, par tempérament, et à n'envisager que le côté hygiénique par principe, me rend folle, d'autant plus que je suis peut-être vraiment malade. Dans tous les cas, j'ai des médecins bien maladroits. A Madrid, on échappait un peu à tout cela grâce au musée et à des amis, un petit artiste entre autres qui a travaillé chez vous et dont nous avons connu la famille ici.

Mais en excursion, en voiture, on est forcé de rester ensemble et alors c'est ou des insinuations tatillonnes pour mon bien, ou un silence lourd comme du plomb. A défaut de communions d'idées et d'intérêts, il faudrait au moins un peu d'entrain... Et je suis là comme un promeneur qui se voit obligé de traîner ses compagnons endormis et hargneux. Tenez, allez au Salon avec un de vos

amis ou avec la maman d'une de vos élèves,
je ne précise pas, — au choix. Eh bien,
amplifiez, amplifiez, amplifiez, substituez
au court supplice du Salon un voyage artis-
tique (ô ironie!) à travers la très intéres-
sante et très pittoresque Espagne et vous
aurez une faible idée... Je fais les plus grands
efforts pour conserver une certaine vigueur
morale, mais quand même je me forcerais à
résister encore un peu, l'élan n'y est plus ;
les ailes tombent et ne servent qu'à balayer
les projets et illusions d'artiste réduits en
poussière sous la pression hygiénique de
ceux qui m'aiment. Et comme, tout au con-
traire du guide de Cordoue et du cocher de
Séville, ils ne le font pas *exprès*, il n'y a ab-
solument rien à faire que d'exhaler des
plaintes sur trois feuilles de papier et de
vous les envoyer comme si ça pouvait faire
quelque chose...

Mais je nourris le secret espoir que vous
allez par le premier courrier m'expédier ici

quelque compagnon comme M. de Saint-Marceaux, sculpteur, ou M. Tony-Robert-Fleury, peintre. Mais est-ce que ce dernier nommé n'avait pas le projet d'aller cet hiver au Maroc? Dites-lui de se dépêcher, puisqu'il faut passer par l'Espagne, — on s'embarque à Cadix.

> En partant du golfe d'Otrante,
> Nous étions trente,
> Mais en arrivant à Cadix,
> Nous n'étions que dix...

Un seul me suffira. S'il ne me tombe quelque secours du ciel, vous me verrez avant peu.

Fin du très navrant voyage en Espagne par M. B. Audrey.

A sa mère.

34, Avenue Montaigue, Paris.

Chère maman,

Je suis arrivée en très bon état.

Papa a été très bien tout le temps, c'est ce qu'il me prie de te faire savoir. Il vous racontera nos aventures de Varsovie et de Berlin.

Le tableau est déballé, on y a fait un trou, heureusement peu visible. Je n'ai pas encore eu le temps de le montrer aux grands artistes.

Tony-Robert-Fleury va bien et se prépare à partir pour la Suisse ; jusqu'à présent je n'ai vu que Julian, qui est toujours gros comme C.... et qui vous fait dire mille choses. M^{me} Gavini est partie le jour de mon arrivée, je ne l'ai donc pas vue. Saint-

Amand est allé rejoindre sa sœur au Mont-Dore.

Paris est vide, mais j'ai beaucoup de choses à faire, entre autres un tableau pour le Salon.

J'envoie un tas de choses à Dina. Qu'elle ne se plaigne pas de recevoir si peu de choses. Papa crie comme un coq de peur des douanes, etc., etc. Papa crie comme un paon, tellement il a peur d'être encombré de bagages.

Les commissions de la princesse sont faites.

Je vous embrasse ; revenez pour aller à Biarritz.

A Mademoiselle Collignon.

Chère amie,

Voici ma réponse. Je fais une espèce de

discours sur la jalousie. Pourquoi sur la jalousie, je n'en sais rien. La jalousie et la monarchie sont mes sujets favoris. Y a-t-il au monde rien de plus absurde que la jalousie! On se rend ridicule en étant jaloux. Vous aimez une femme, elle vous aime; un beau jour elle cesse de vous aimer; mais est-ce sa faute? Est-ce qu'elle n'aime plus parce qu'elle ne veut plus vous aimer? Est-ce qu'elle a aimé parce qu'elle voulait aimer?... Non... Eh! bien, pourquoi donc la martyriser? Pourquoi cette fureur inutile, stupide? Car une femme ou un homme rejetés et changés contre un autre ou une autre sont toujours, quoi qu'on dise, pitoyables. Et leur côté ridicule est bien mal drapé par la grande robe tragique. On n'aime plus le même ou on en aime un autre, mais ce n'est pas parce qu'on le veut ainsi. C'est un changement incompréhensible, involontaire, produit sans doute par le déplacement des molécules de l'imagination. Si on est

jaloux à n'en pouvoir plus, eh ! bien, qu'on les tue tous les deux et soi-même après !

Je me demande toujours s'il y a au monde quelque chose de plus laid, de plus ridicule que les scènes de jalousie. Quand on est jaloux à tort, on a, malgré tout, un doute ; alors il faut aller trouver la femme et la supplier, au nom de tout ce qu'il y a de cher, de sacré, de faire cesser ce doute ; on est bien misérable alors, car les femmes sont de grandes coquines, qui sont toujours prêtes à martyriser ceux qui se livrent à elles loyalement.

Ce discours achevé, discours qui, pour la première fois de ma vie, rend fidèlement ma pensée, je vous embrasse et j'attends la réplique.

1882

A sa mère.

Nice.
Villa Misé-Brun.

Chère maman,

Nous sommes très bien arrivés, tout est charmant et je suis enchantée d'être ici. Nous sommes très gais, il fait très beau et je crains que ma sainte famille ne m'apporte les tracasseries habituelles. Nous sommes si calmes, si sages! Paul, Sacha et Dina sont aux petits soins auprès de moi; Vassili fait très bien la cuisine, Rosalie sert avec entrain; le

soleil chauffe. Bref, tout est pour le mieux dans le meilleur des mondes. Donc, prenez bien votre temps et arrivez-nous vers le carnaval, tout est prêt pour vous recevoir.

Envoyez de suite burnous algérien blanc dans le haut de l'armoire dans ma chambre, ombrelle doublée de rose, robe noire, garnie de plumes noires, dans le placard du cabinet de toilette.

Mille choses aimables à tout le monde

Et surtout ne touchez à rien dans mes livres et les tableaux, qui sont au-dessus des livres. Que la poussière reste. Ne dérangez pas le moindre papier, je vous en supplie.

A la même.

Maman,

Puisqu'il y a eu cet incendie et puisque papa est malade, je vois bien que les projets

que j'ai eus ne sont plus de mise. Examinez cela et parlez-moi franchement. Quant à partir, songez à la folie, à l'énormité d'un tel voyage en cette saison. Et puis surtout si papa est malade et que les médecins lui recommandent un climat plus doux, ce serait insensé de rester là. Il n'y aura ni amusements, ni moyen de rien faire, si l'on est malade et triste.

J'ai besoin d'aller en Algérie, cela se trouvera donc bien de toutes façons ; j'aurai à soigner l'auteur de mes jours et à faire mon tableau ; vous voyez que cela s'arrange à merveille.

Donc si, comme je le crois, mon voyage ne se fait plus, et je ne le regrette pas, revenez au plus vite et rapportez-moi de l'argent pour payer mon portrait. Il faut s'en tenir à ma première lettre, celle qui contient mes recommandations et qui vous dit de revenir vite.

Répondez par dépêche. Amenez le père,

puisqu'il faut qu'il se soigne ; s'il reste malade à la campagne, il mourra, dites-le à la princesse.

J'attends la réponse à ma dernière lettre et à celle-ci, mais je crois vraiment, que c'est vous qui viendrez, car mon voyage à moi, dans les circonstances présentes, serait l'acte d'une enragée.

J'embrasse tout le monde.

A M. Julian.

Cher maître,

On a tant réclamé d'égalités et de libertés pour les femmes, et tant de gens intelligents et éclairés s'en sont moqués, que ces seuls mots de droits des femmes nous remplissent d'une mauvaise honte, et pourtant le droit ou l'égalité que nous réclamons n'ont rien

à faire avec la politique et ne touchent d'aucune part ni au nihilisme, ni au socialisme, ni au bonapartisme, ni au droit de voter, ni à l'éligibilité des femmes.

Toutes ces questions ont été agitées partout, on a parlé d'une quantité d'injustices plus ou moins abominables au préjudice du sexe faible, il n'y en a qu'une qu'on a laissée en repos, justement peut-être parce que c'est la plus vraie, la plus saisissante, la plus cruelle : l'absence d'une école des Beaux-Arts pour les femmes.

Comment, disent les étrangers ébahis, les femmes sont admises à l'École de médecine, et l'École des beaux-arts leur est fermée! Mais chez nous, à Saint-Pétersbourg, ou chez nous à Stockholm, les dames sont reçues à l'Académie et nous ne sommes pas la France, nous ne sommes pas Paris!

Justement, nous dira-t-on, vos armes se tournent contre vous. En France, à Paris, cela ne serait pas possible.

— Et pourquoi?

Alors on fait un grand discours en trois points, bourré de conclusions qui prouvent toutes que notre société est pourrie et que l'immoralité de la nation française est telle que ce qui se peut très bien ailleurs ne se peut pas du tout en France.

Et d'abord répétons que les femmes sont admises à l'École de Médecine; nous dirons ensuite à quel point, tout en étant à l'École des Beaux-Arts (dans les pays que nous avons cités), elles sont en contact avec les élèves hommes. Le cours d'esthétique seul a lieu en commun en Suède. Et puisqu'en France les dames vont aux divers cours confondues avec les messieurs, en quoi ce cours, fait à l'École, serait-il plus dangereux ou plus inconvenant? Les ateliers où l'on travaille avec le modèle sont séparés.

Ainsi donc pour tout ce qui est inconvénient l'on est séparé.

Le modèle est tout nu chez les hommes;

chez les femmes il porte un caleçon comme en portent aux bains de mer les messieurs ; que des dames fort pudiques ne se font aucun scrupule de regarder à Trouville ou à Dieppe. Ainsi donc, pour tout ce qui a égard aux inconvénients, les élèves sont séparés, mais ils sont réunis pour tous les avantages.

Une grande publicité est donnée aux concours d'admission et aux expulsions, ce qui ne contribue pas peu à maintenir l'ordre à l'École.

La légende de la femme artiste, de cet être vagabond et perverti, incompatible avec le travail ou le talent, laide, mourant de faim, belle, tournant mal, est une histoire à laquelle on ne croit plus beaucoup, bien qu'il soit toujours convenu de jeter le nom vénérable et adoré d'*Artiste* comme un manteau sur un tas de choses qui n'ont le plus souvent aucun rapport avec l'art. Toutefois le vieux préjugé n'a été remplacé que

par une idée excessivement vague de ce que cela pourrait bien être. Le type n'était plus grotesque, on ne se donne pas la peine de le regarder. Ce ne sont pas les quelques personnalités en vue, les charlatans, les demoiselles qui font des copies au Louvre ou qui apprennent la peinture agréable dans un atelier à la mode, qui peuvent nous édifier. Mais c'est sur la masse vraiment considérable et renfermant une moyenne de capacités vraiment digne d'intérêt des élèves qui cherchent l'étude sérieuse de l'art dans les ateliers privés, c'est sur cette masse considérable et qui renferme une moyenne de capacités qui étonnerait ceux qui se moquent du travail des femmes, qu'il faut porter les yeux pour s'assurer combien elles sont intéressantes ces travailleuses, et avec quelles peines inouïes elles parviennent à s'organiser une éducation à peu près régulière, mais qui pèche par tant de côtés.

L'atelier de M. X..., qui est le plus fré-

quenté, contient plus de cinquante élèves.

Ceux qui se moquent des talents féminins ne sauront jamais combien de dispositions sérieuses, de tempéraments réels et remarquables ont été découragés et atrophiés par une éducation vicieuse ou incomplète. L'artiste femme est tout aussi intéressante que l'artiste homme. On dira que, sauf deux ou trois exceptions, il n'y a pas eu d'exemple de femmes ayant fourni à l'art des personnalités considérables d'artistes comparables aux artistes hommes, oui, mais les hommes reçoivent dans une des plus magnifiques écoles du monde une éducation intelligente et grandiose ; pendant tout le jour ils sont entourés des beautés de l'Art, leur yeux ne reposent que sur lignes pures et couleurs éclatantes, ils respirent une atmosphère propre à ouvrir leur âme à l'inspiration et à développer les ailes de leur imagination qui doivent les porter vers le génie. Et pour les femmes, rien ! ou le hasard des ateliers privés.

Quoi d'étonnant alors que, sauf deux ou trois exceptions, les femmes n'aient jamais fourni à l'art sérieux de personnalités considérables. Et pourquoi cette injustice envers la femme qui est prouvée mille fois plus courageuse, plus vaillante, ayant, outre la pauvreté malheureusement commune aux uns et aux autres, à lutter contre de terribles préjugés et des difficultés sans nombre, n'ayant même pas la liberté d'allures de l'homme?

C'est à l'homme qui, par sa nature même, a toutes les facilités d'étudier, que l'on donne tous les moyens, et c'est à la femme, qui est naturellement privée de la liberté d'allures et qui a à lutter contre tout et tous, c'est à la femme qu'on refuse cet enseignement.

Il y a déjà sans cela trop de femmes artistes, dira-t-on ; la femme est faite pour le foyer. Hélas! ce n'est pas en leur ôtant le moyen de satisfaire une noble passion qu'on

leur donnera l'envie de filer de la laine. Pourquoi ne pas donner aux ambitions féminines ce magnifique débouché, pourquoi ne pas encourager ces tendances vers le grand, le beau, l'utile, en donnant à Paris, la capitale du monde, qui a, comme l'antique Rome, la prétention d'être le *curiam dignitalem, gymnasium litterarum, domicilium, verbicem mundi, patriam libertatis?*

C'est pour cela qu'il faut faire appel à tous les artistes.

Mais ce ne sont pas là des objections sérieuses, et si ce n'était que cela... rien de plus facile que d'établir deux ateliers de trente à quarante personnes chacun ; les locaux ne manquent pas. Mais cela ennuierait ces messieurs les professeurs, d'abord parce que ce serait une innovation, un changement et que la routine est une des fleurs qui poussent le mieux dans nos instituts, et puis, des femmes, cela n'est pas sérieux! Est-ce qu'une femme peut travailler sérieu-

sement. Allons donc! Mais oui, elle peut travailler sérieusement, et il y a même bien des gens qui le pensent, tout en disant le contraire; mais que voulez-vous, c'est si banal de *pioner* les femmes. C'est tellement banal que cela ne devrait plus se faire et qu'il devrait devenir bien porté de s'en abstenir.

C'est aux gens éclairés, aux artistes, aux disciples de l'art, qui ne voient que lignes pures et couleurs éclatantes, qui respirent une atmosphère propre à ouvrir l'âme à l'inspiration, à ce qui est puissant et beau, et à développer les ailes de l'imagination qui doivent porter vers le génie, c'est aux amis du progrès et de la justice qu'il faut faire appel.

La France tient la tête pour la peinture.

A M. B***.

Cher B...., ma réponse vous arrivera du fond du gouvernement de Poltava, où nous sommes en train de faire des chasses auprès desquelles celles du nommé Nemrod ne sont que de la Saint-Jean. Il fait encore assez beau et un lunch, servi en pleine forêt, à deux heures de toute habitation, est quelque chose de très chic.

Avant-hier dimanche, nous avons tué vingt-sept loups, dix-sept renards et deux cent soixante-trois lièvres. Je n'ai sur la conscience que quatre loups et un renard; vous les verrez rue Ampère, où nous nous retrouverons vers le 3 novembre. J'espère bien que vous êtes rentré à Babylone et que la Bretagne vous pleure. Papa a écrit à Alexis pour l'inviter à la chasse et il n'a pas eu de réponse.

Qu'avez-vous fait de votre famille, Boji-

dar-chéologue? Quel dommage que ce soit si loin ! en amenant des amis de Lutèce on s'amuserait bien. Dites à Alexis que sa fiancée Julie est charmante, elle aura quatorze ans dans un mois.

Les futurs beaux-parents d'Alexis-militude nous ont reçus pendant trois jours avec une magnificence qui marque bien, pour ce qui est de la dot, que Balthasardanapale et M. Grévy ne sont que des petits garçons à côté d'Alexandre. Et cela blague à part. Mais malgré tout je sens le besoin de me retremper au sein de la civilisation et de la peinture.

Tout le monde vous embrasse.

A bientôt.

Comment va le sergent Hoff?

Je m'arrache aux souffrance-ien-testament à notre causerie-tournelle. Que Dieu vous garde-malade. Mes amitiés à...

A Monsieur Julian

Pour ne pas nous disputer de vive voix, cher directeur, je vous écris ; autrement impossible de garder le sang-froid nécessaire.

Dans mon désir de m'expliquer les bizarres découragements que vous me prodiguez avec une bonne grâce charmante, je fais des suppositions. Peut-être suis-je devenue folle comme le Greco ou Mme O'Connell et fais-je des locomotives et des cathédrales au lieu de traits humains ; — alors il faut m'empêcher sérieusement de divaguer devant du monde. Ou bien est-ce que vous me croyez un immense orgueil encouragé par trente mille flatteurs et qu'il faut rabattre à tout prix ?

Ou bien...

Mais vous savez que je ne crois pas du tout, du tout, à votre candeur ; vous *savez* que je me juge sainement et que je

suis beaucoup plus que découragée, ce à quoi vous avez aidé avec une puisance de trente-six chevaux et ce dont je vous en veux pas mal. Pourquoi jouez-vous la comédie de me croire aveuglée et affolée de vanité? Pourquoi me persécutez-vous de prévisions désespérantes? Si c'est pour m'affoler, c'est fait; à l'avenir je tâcherai de ne plus écouter toutes vos perfidies dissolvantes et voilà tout.

Mais si c'est pour mon bien, sachez que vous vous trompez de la façon la plus désastreuse pour moi. Quand on veut du bien aux gens et qu'on croit réellement qu'ils se noient, on ne s'amuse pas à leur fourrer du plomb dans les poches.

Du reste, vous ne pensez pas un mot de ce que vous dites lorsque vous me citez des études faites chez moi ou dehors, que vous en faites un paquet perfidement qualifié de tableaux et que vous vous en servez pour m'assommer.

Est-ce que vous avez jamais reproché leurs académies ou leurs plâtres à vos X. X. et autres gloires? Mes *tableaux* ne sont pas autre chose, seulement je préférerai toujours *rater* une étude sincère et intéressante que de réussir un modèle, d'autant plus que la somme de science acquise est la même. Le procédé seul diffère.

Que je ne sois ni arrivée, ni forte, que j'aie à travailler encore beaucoup, c'est évident ; mais de là à venir me dire qu'il est survenu je ne sais quelle horrible catastrophe, que je ne fais plus rien, que je suis finie... Non.

Ce que j'ai produit est insuffisant, mais enfin les toiles sont là et ce n'est pas le cuisinier du Café Anglais qui y a passé son temps. Comme *résultat* ça n'existe pas, mais ce sont des études aussi bien que n'importe quoi, et puis, vous qui avez de si beaux registres, consultez-les et vous verrez que je n'ai même pas eu le temps de parcourir toutes les phases de dégringolade parcourues par les

personnes que vous me citez souvent.

Abstraction faite de ma maladie, il y a trois ans que je peins. C'est énorme pour mon impatience, mais c'est ordinaire pour le sens commun. Ainsi, vous voyez bien, tout s'oppose, la chronologie aussi bien que mes goûts, à ce que j'accepte le rôle de vieille élève dévoyée dont vous voulez me gratifier.

Le premier de ce que vous nommez très perfidement mes tableaux a été fait en 1880, après dix-huit mois de peinture, dont douze mois seulement toute la journée. Le dernier, au printemps de 1882, en sortant de maladie et ayant la fièvre tous les dimanches au moins. Dans l'intervalle, j'ai exposé le très médiocre atelier (sans allusion) (1), et au dire même de vos plus féroces demoiselles j'ai plutôt fait des progrès depuis. Ceci m'amène à cette niaiserie de la question d'exposition que vous

(1) *Un atelier*, signé Andrey, tableau exposé au Salon, représentant l'atelier Julian.

avez l'air d'envisager comme une impossibilité. J'y paraîtrai peut-être aussi honorablement que miss K..., sinon il faudra revenir à la supposition de folie à la Greco.

Plus j'y pense, plus il me semble que vous avez quelque inexplicable intérêt à m'anéantir ; vous vous vautrez dans les découragements les plus raffinés, positivement.

Je vois que vous ne vous rendez pas compte de ce qu'il y a de terrible, je dirai presque de criminel, à venir dire à quelqu'un d'enragé d'apprendre et de travailler : « Vous ! vous ne pouvez plus rien ! » C'est un assassinat moral, plus cruel que l'autre, car, chez vous, il est quotidien.

Si vous le faites exprès, je me perds en conjectures. Affirmer avec acharnement que je ne ferai plus rien, c'est très grave et en somme... vous n'en savez rien. Il en résulte une paralysie de facultés et huit pages de littérature. A quoi cela vous avance-t-il ?

Maintenant, en dehors de la question artis-

tique pour laquelle je vous hais, car vous m'y avez fait le plus grand mal, nous sommes toujours amis, et la preuve c'est que samedi on dîne rue Ampère.

1883

A Mademoiselle *.

My dear little Alice,

I was very glad receiving your nice letter. I am coming back very soon; you may expect to see me at 8 o'clock monday the 10ᵗʰ April at the blessed atelier Julian.

The picture I was doing for the Salon is not yet finished. You may well understand that I can have no pleasure in sending something that is not entirely good, at least that is as good as I may do.

I am flattered by the admiration of B....
you find her intelligent; she is so, but
when you know her better you will see
that the first days she looks more that she
is in reality.

Besides she is not good, and with all
the appearances of brutal frankness, she
knows what is to be false when she needs
it.

As to her talent, she has it but not so
much as she imagines herself; besides she
is full of german vanity. Now *l'éreintement*
est aussi complet que possible. Do not think
I think bad of her, it is merely the love of
analyses that makes me look into people's
nature more than it would perhaps be suita-
ble. B... has des défauts, mais elle a aussi
des qualités, unfortunately one cannot say so
of many.

As to the picture *canaille* it would not
be yet bad to do it, if there were talent.

Good bye; if you will see someone's pic-

tures before the Salon, tell me what is it.
I stay here eight days more.
Sincerely yours.

<p style="text-align:center">ANDREY.</p>

Is not my letter very wicked? The truth is seldom agreable and nearly always we dare not tell it not to be accused of jealousy.

<p style="text-align:center">*Traduction de la lettre précédente* (1).</p>

Ma chère petite Alice,

J'ai été très heureuse en recevant votre gentille lettre. Je vais revenir très prochainement; vous pouvez vous attendre à me voir à huit heures, le lundi 10 avril, à ce délicieux atelier Julian.

Le tableau que je faisais pour le Salon n'est pas encore fini. Vous devez bien com-

(1) Les mots en italiques sont en français dans le texte.

prendre que je ne puis avoir aucun plaisir à envoyer quelque chose qui ne soit pas entièrement bon, tout au moins qui ne soit aussi bien que je puisse faire.

Je suis flattée de l'admiration de B...; vous la trouvez intelligente; elle l'est certainement; mais quand vous la connaîtrez mieux, vous verrez qu'elle paraît l'être tout d'abord plus qu'elle ne l'est réellement.

En outre, elle n'est pas bonne, et avec toutes les apparences d'une brutale franchise, elle sait être fausse au besoin.

Quant au talent, elle en a, mais pas tant qu'elle se l'imagine; de plus, elle est pleine de vanité allemande.

Maintenant *l'éreintement est aussi complet que possible*. Ne croyez pas que je pense du mal d'elle, c'est simplement l'amour de l'analyse qui me fait regarder au fond de la nature des gens plus qu'il ne faudrait peut-être le faire. B... a *des défauts, mais elle a aussi des qualités,* malheureusement

on ne peut pas en dire autant de beaucoup de monde.

Quant à la peinture *canaille*, il ne serait pourtant pas mauvais d'en faire, si le talent était là.

Adieu; si vous voyez quelques tableaux avant le Salon, dites-moi ce que c'est. Je reste encore ici huit jours.

Sincèrement à vous,

ANDREY.

Est-ce que ma lettre n'est pas très méchante? La vérité est rarement agréable et presque jamais on n'ose la dire pour ne pas être accusé de jalousie.

A Mademoiselle ***.

Rue Ampère.

Chère amie,

Il y avait une fois un atelier tout rempli de dames et de demoiselles parmi lesquelles se trouvaient une Russe et une Américaine. La Russe se prit d'amitié pour l'Américaine et fut excessivement gentille pour elle, essayant en toute circonstances de lui être agréable, sans songer que bien des gens se disent en eux-mêmes : « Pourquoi un tel ou une telle se met-il ou se met-elle en quatre pour moi ? Ce ne doit pas être quelqu'un de bien. » Cette réflexion, quoique peu flatteuse pour celui qui la fait, se fait très souvent, les plus grands moralistes l'affirment.

Quoi qu'il en soit, la Russe traitait l'Américaine comme une petite sœur et disait devant elle toutes les folies et tous les en-

fantillages qui lui passaient par la tête. Très aristocrate, au fond, elle avait le tort peut-être de croire qu'on devait comprendre qu'un artiste n'était pas un homme pour elle, elle en parlait donc comme on parle d'une chanteuse ou d'un cheval favori aux courses, s'intéressant jusqu'à leur vie privée.

Et comme elle associait son amie à toutes ses plaisanteries, cette amie eut alors une pensée dont, à sa place, je serais éternellement honteuse, elle crut qu'on se servait d'elle pour ne pas se compromettre et fit un beau jour à la Russe une observation dont celle-ci resta absolument suffoquée, au point de ne savoir quoi répondre. La réponse tout indiquée était de tourner le dos à la petite Américaine ; mais, n'ayant pas eu la présence d'esprit de le faire à l'instant, le lendemain la Russe crut indigne d'elle de donner de l'importance à une impertinence si sotte et résolut de traiter tout cela avec un bienveillant dédain. Mon avis est qu'elle

eut tort; du reste, cette nuance ne fut pas comprise et l'Américaine, se trompant à l'attitude de la Russe, prit un petit air digne assez comique et qui puisait sa source dans l'intérêt que lui avait témoigné une grande dame et sa fille, ce qui lui avait légèrement tourné la tête, en sorte qu'elle ne pensa pas un seul instant que la façon dont elle était reçue dans la famille de la Russe ne lui faisait peut-être pas de tort aux yeux de plusieurs personnes.

Enfin... Mais comme la Russe a un caractère très large et un esprit plus occupé de choses sérieuses que de bêtises de ce genre, elle trouva avec philosophie tout cela fort naturel, se contentant d'en rire un peu de travers comme l'Arlequin de Saint-Marceaux, un artiste qu'elle vénère et dont elle aime le talent.

J'espère, ma chère Alice, que vous riez aussi de cette histoire aussi instructive qu'amusante et que je vous raconte parce qu'il

est bon qu'on ne me prenne pas toujours pour une bête.

Mll Canrobert m'a donné votre adresse, ce qui me permet de vous souhaiter toute sorte de bonheurs en Amérique. Vous savez déjà sans doute que j'ai obtenu une mention.

N'oubliez pas surtout de me donner des nouvelles du tableau de M. Bastien-Lepage, un artiste que je vénère et dont j'aime le talent.

Mille amitiés,

MARIE.

P. S. — Si par hasard il vous arrive de rencontrer la petite Américaine de l'histoire, dites-lui qu'elle ne prenne pas la peine de médire de la Russe, pour justifier sa bêtise, la Russe ne se donnera pas la fatigue de s'en moquer.

A Mademoiselle ***

30, rue Ampère. (Boulevard Malesherbes)

My dear Alice,

I am glad for you if you like Pont-Aven, only... you know I am not an admirer of the celebrated Britain because all the artists that go there bring back studies who all seem to come from the same shop... with the difference of qualities... first, second, third and eleventh... It is love. If one or two can do something of a fisher-woman, six hundred and seventy three produce...

Art is something more than the fashio to paint anything *en plein air*... Bastien himself thinks so.

As to the brother's portrait it is not

finished; we wait the return from the country of Miss F...

Now, my *grand tableau* is a secret, of course. I am working at its preparation and write while the model reposes... it is not the preparation, as we say at Julian's, I am only doing studies for it must not be done in an atelier;... well, I was going to tell the great secret...

I am glad to heard Miss Webb does good things, she is nice; — *mes très sincères amitiés* to her and Miss B...

You cannot imagine the *scie* that became my pastel; it is so very good every one speaks of it to my friends who come to me and say what they have heard. I am quite sorry it is not picture. Bastien says that it is art even if it were a mere fusain. M. Lefevre saw it, and M. Tony asked me to give it for his atelier, but it is a portrait and cannot be given like that; then he said he would pose himself.

Les orgues et les voix de femmes! Remember Carolus painted by Sargent. Goodness, *non sum dignus!*

Well now, *plaisanterie à part,* I am happy to be of the illustrious *atelier de dames.* Some... suppose few, were so wicked, and I feel unfortunately so deeply the antipathy! one is enough to viciate the air of a whole room. I am sure now that I made few progress partly because I paid to much attention to those delightful *voix de femmes* whose judgements paralysed what I whas to do; indeed, when I was painting there was always the thought that they disprized my work. It is very stupid I know, especially because they said of me what they said of artists whose shoes are to highborn to be blacked by them. Some sweet woman's voices say Bastien is not an artist, but only, *un exécutant!*

Perhaps we shall go to Dieppe; if you are still there I will come and see you; only I

ma afraid d'être conquise par cette Bretagne que je dédaigne, et de trop regretter de n'y avoir pas été pour travailler (1).....

Traduction de la lettre précédente.

Ma chère Alice,

Je suis enchantée pour vous que vous aimiez Pont-Aven, seulement... vous savez que je ne suis pas une admiratrice de la célèbre Bretagne, parce que tous les artistes qui y vont rapportent des études qui ont toutes l'air de sortir du même atelier, avec des qualités différentes, première, deuxième, troisième et onzième... C'est délicieux. Si un ou deux arrivent à faire quelque chose d'une femme de pêcheur, six cent soixante-treize produisent...

L'art est quelque chose de plus que la

(1) La fin de la lettre est en français, on la trouve à la page 200, à la suite de la traduction.

façon de peindre quelque chose *en plein air* (1). C'est l'opinion de Bastien lui-même.

Quant au portrait du frère, il n'est pas fini ; nous attendons le retour de la campagne de miss F...

Maintenant, mon *grand tableau* est un secret, naturellement. Je suis en train de travailler et j'écris pendant que le modèle se repose... Ce n'est pas la préparation, comme nous disons chez Julian ; j'en suis seulement à faire des études, car le tableau ne doit pas être fait à l'atelier... Eh bien ! j'allais dévoiler le grand secret...

Je suis contente d'apprendre que miss Webb fait de bonnes choses ; elle est charmante ; — *mes très sincères amitiés* pour elle et miss B...

Vous ne pouvez vous imaginer à quel état de *scie* passe pour moi mon pastel ; il est si bien que tout le monde en parle à mes amis

(1) Les mots en italique sont en français dans le texte anglais.

qui viennent me répéter ce qu'ils ont entendu dire. Je suis tout à fait navrée que ce ne soit pas de la peinture. Bastien dit que ce serait de l'*art*, même si c'était un simple fusain. M. Lefèvre l'a vu, et M. Tony m'a demandé de le lui donner pour mettre dans son atelier, mais c'est un portrait qui ne peut être donné ainsi ; alors il m'a dit qu'il poserait lui-même.

Les orgues et les voix de femmes! Souvenez-vous de Carolus peint par Sargent. Bonté divine! *non sum dignus!*

Et bien maintenant, *plaisanterie à part*, je suis heureuse de quitter l'illustre *atelier de dames* (1). Quelques-unes, mettons peu si vous voulez, mais quelques-unes étaient si méchantes, et malheureusement je ressens si profondément l'antipathie ! une seule suffit pour vicier l'air de tout un atelier,

Je suis sûre maintenant qu'une des rai-

(1) Marie Bashkirtseff quitta l'atelier à cette époque, mais elle y rentra quelques mois après.

sons pour lesquelles je faisais peu de progrès, c'est que je me préoccupais trop de ces délicieuses *voix de femmes* dont les jugements paralysaient mes efforts; en vérité, quand j'étais en train de peindre, j'avais toujours dans l'idée qu'elles déprisaient mon œuvre. C'est bien stupide, je le sais, surtout parce qu'elles disaient de moi ce qu'elles disaient des artistes dont les souliers sont trop nobles pour être cirés par elles. Quelques douces voix de femmes disent que Bastien n'est pas un artiste, mais seulement *un exécutant !*

Peut-être irons-nous à Dieppe; si vous êtes encore là, j'irai vous voir, mais j'ai peur d'être conquise par cette Bretagne que je dédaigne, et de trop regretter de n'y avoir pas été pour travailler.

Maintenant il faut que je m'arrête, autrement je vais m'engager dans une suite de considérations sur ce qu'il faut préférer, sur ce que je préfère, sur ce qu'il faut chercher...

Le morceau, l'idée, le sentiment, ou bien...

Est-ce qu'on sait?

Ceux qui ne sont pas artistes sont bien heureux. Faut-il être fou pour s'engager dans ce bataillon de tourmentés! Mais une fois qu'on y est on n'en sort pas.

Je me rappelle du tableau de M. Simmons, c'est un homme de goût, *de toutes façons*.

Au revoir, je vois que je parle français à présent, il faut en rester là car je sens que je continuerais en italien.

Je vous embrasse, ma bien gentille amie, et suis bien sincèrement et sympathiquement à vous.

Au moment de fermer la lettre, en écrivant l'adresse je suis prise d'une envie folle d'aller travailler au bord de la mer. Cela ne vaut rien d'être enfermé dans un atelier, quel qu'il soit. Je voudrais suivre ma lettre,

il me semble sentir dans mes cheveux la brise de la mer... les voix de femmes et les orgues ! Si ce n'était cet affreux tableau... de toute façon je pars, j'arrive... à moins que je change d'avis.

A M. B***.

B...! vous êtes absurde de vous casser les pattes pour rien !

Mille complications artistiques m'empêchant de sortir, je vous écris au lieu de venir soulager vos maux par ma présence. Dites que je n'ai pas de cœur ! Vous savez que maman est partie et par conséquent vous n'êtes plus le seul obstacle à la représentation. Mais tout en dérangeant tout, cela arrange beaucoup de choses pour ce qui est de la peinture. Lorsque vous pourrez vous amener ici, vous verrez de grands tableaux.

Je vous conseille pour vous distraire dans votre lit de faire du plâtre. Au moins vous ne perdrez pas trop de temps.

Nous avons reçu il y a quatre jours de bien grands artistes qui ont de la bienveillance pour vous et en apercevant votre portrait : Tiens ! B...!!

J'attends M{^lle} de V..., mes gamins ne sont pas venus et voilà une superbe journée à l'eau malgré le soleil, et pour faire comme autrefois je reprends une vieille habitude — esque-vous aimez Trouville. Je suis trop occupée du grand tableau pour sortir-bouchon. Mais vous aimez trop les beaux arts-tichauds pour m'en faire rep-Rochegrosse.

Au revoir. Je cesse car Coco et Prater recommencent leur sabat-stien.

MARIE-CHESSE.

A M. Alexandre D.

Monsieur,

On me dit que comme toute divinité qui se respecte vous êtes entouré d'un nuage qui vous rend indifférent envers les habitants de la terre.

Je n'en crois rien, car ce nuage n'est généralement que du brouillard qui se fait autour des esprits qui vieillissent et vous, Monsieur, vous ne pouvez pas vieillir.

Mais, quelque philosophe ou demi-dieu que vous soyez devenu, il est impossible que vous me refusiez ce que j'ai à vous demander. Impossible, parce que je vous jure que je le désire de toutes mes forces, et puis, parce que cela ne vous coûtera rien.

Il s'agit de vouloir bien être une seule fois le directeur très spirituel d'une femme qui veut vous consulter comme un prêtre sur une chose très grave. Mais rassurez-vous,

Monsieur et grand homme; je ne vous raconterai pour rien au monde « le roman de ma vie », ni rien qui puisse vous agacer les nerfs.

Je viens un peu tard, je sais, et je frémis à l'idée de la quantité de celles qui ont dû vous écrire des choses dans ce genre, mais ce n'est pas ma faute.

Dans vos livres, vous paraissez être tout ce qu'il y a de plus grand et de meilleur au monde, et si vous vous montrez dédaigneux, vous détruirez une de mes plus chères illusion ; et quand on peut ne pas commettre une telle action, il vaut mieux l'éviter.

Donc, si vous êtes d'abord sympathique et bienveillant et si vous avez cette immense bonté qui se trouve chez les hommes de génie seuls (je ne voudrais pas vous flatter, mais il faut bien que vous sachiez pourquoi je me prosterne devant vous et vous envoie une lettre aussi rampante); donc, si vous êtes tout ce qu'il y a de bon au monde, venez

jeudi 20 mars au bal de l'Opéra, le seul endroit où je puisse vous voir. Un mot à la poste de la Madeleine, R. A. C., car vous comprenez bien que si je ne dois pas vous y rencontrer, je n'irai pas.

D'ailleurs, si vous êtes olympique, si vous êtes devenu bourgeois, restez chez vous, car vraiment vous me remplissez d'un saint effroi et je resterais sotte.

Je voudrais bien vous dire que je suis une femme comme il faut, mais cela vous ferait croire le contraire.

Comme ce document est de ma main, vous seriez bien aimable en me le renvoyant.

Au même.

Vous avez raison. Les romans m'ont tourné la tête. Ces choses-là ne se font pas.

Je suis fâchée jusqu'aux larmes de ce rôle

vous avez pensé, mais aussi j'ai été par trop niaise. Ce n'est pas à vous qu'on envoie des bêtises copiées par un écrivain public.

Voilà pourtant un exploit qui m'a donné du mal !

Quoi qu'il en soit, je vous assure que je ne mentais pas et que me trouvant toute seule en face d'une situation inextricable, d'une résolution folle à prendre, j'ai prié Dieu et j'ai songé à vous, m'imaginant que vous seriez l'être fantastique qui, au lieu de me prendre pour une « des femmes du monde qui, etc., » comprendrait l'âme en peine venant à lui chercher la lumière...

Vous me faites parfaitement sentir la distance qu'il y a entre ce que nous imaginons et ce qui est. Je me coucherai de bonne heure, je vous le promets ; aussi grâce à vous je resterai toujours jeune.

Quant au... renseignement dont j'ai

besoin, je le demanderai à Celui qui m'a suggéré de vous le demander.

Dormez bien, Monsieur, et continuez à être aussi bourgeois en particulier que vous êtes artiste en général, c'est aussi un moyen excellent pour ne pas vieillir.

Je vous verrai sans doute samedi à la Chambre... On proposera le divorce.

En fait de divorce, je vous annonce celui de mon adoration avec votre personne.

A Monsieur ***.

Paris, 30, rue Ampère.

Cher Maître,

Qu'est-ce que la peinture, même la plus belle, la plus grande, quand on a regardé l'*Arlequin* (1) ? Misère, mièvrerie, tricheri décadence !

(1) *Arlequin*, statue de Saint-Marceaux.

Où est le critique qui ait convenablement parlé de cette statue? Où est l'écrivain de génie qui ait présenté à la masse cette œuvre étonnante? Où est le Théophile Gautier qui va la divulguer, qui va initier le public en lui présentant cette œuvre extraordinaire dans son vrai jour. Il est très difficile par le temps qui court de parler avec justice d'un artiste vivant, et jeune. Et je ne crois pas qu'on ose mettre qui que ce soit au-dessus de... tout le monde.

Du reste le public apprend à prononcer certains noms comme le résumé du génie humain : Phidias, Michel-Ange et Raphaël, puis d'autres plus rapprochés de nous, et il faut une autorité et surtout une indépendance introuvable pour proclamer ainsi la suprématie d'une œuvre contemporaine.

L'*Arlequin* est non seulement d'une exécution sans rivale, mais c'est encore et surtout une œuvre de haute philosophie. Est-il donc possible que la grande masse n'en

perçoive que la désinvolture, le métier, le talent ? Il est vrai que l'exécution seule en ferait au besoin un chef-d'œuvre, mais la pensée et la portée que lui a données l'artiste en font une conception d'un ordre absolument élevé. C'est la plus haute expression du génie spirituel et satirique. C'est l'image la plus fine, la plus complète et la plus grandiose de l'esprit supérieur qui voit défiler devant lui les vices, les ridicules et les infamies de l'humanité. C'est d'une nervosité quintescenciée, qui est bien de notre époque. C'est fin, c'est profond, c'est formidable, c'est grandiose.

La sublime allégorie frémit, vibre, les muscles tressaillent sous les pièces du costume collant. Planté sur ses deux pieds, le corps rejeté en arrière avec une désinvolture extraordinaire, les bras croisés, sa batte à la main, la bouche riant de travers, il bafoue l'humanité.

Allez, regardez M. X. Y. Z., c'est très beau,

c'est de belles lignes, de la chair, de grands
talents! Puis regardez Saint-Marceaux, re-
tournez de nouveau aux autres, et vous
éprouverez une sensation de vide, de mol-
lesse, de..., comme lorsqu'on regarde un
panneau décoratif après un beau tableau.

A son frère.

Paris, rue Ampère, 30 mai.

Cher Paul,

Que vous arrive-t-il donc pour ne pas
m'écrire? Il me semble pourtant que tu
pourrais bien m'adresser deux mots à l'oc-
casion de ma mention honorable. Mais je
vois que décidément il n'y a que moi de
gentil, dans toute la famille. Donnez-moi
des nouvelles de tous et surtout de la santé
de papa. Que disent les médecins, *sérieu-
sement*.

Nous ne sortons presque pas, je fais un nouveau tableau dans mon jardin et ça me prend tout mon temps; dimanche nous sommes allées voir le retour du Grand Prix, c'était très joli et il a fait un temps superbe.

Depuis quelques jours je suis d'assez mauvaise humeur et nous ne recevons personne, du reste il fait très chaud et on commence à s'en aller un peu à la campagne, mais encore très peu, la plupart restent ici jusqu'au moment d'aller au bord de la mer. J'attendrai que maman soit de retour et qu'elle ait fait ce que je lui demande. Coco et Prater se battent toute la journée, voilà toutes les nouvelles.

J'embrasse ta femme et tes enfants. Tu ne sais pas ce qui nous arrive : Louis, le nègre, doit faire sa première communion demain et voilà que le curé a découvert qu'il n'a jamais été baptisé. Alors j'ai vite envoyé chercher un parrain de tous les côtés et comme c'était très pressé et que ces mes-

sieurs étaient sortis, il a fallu prendre un sacristain pour remplacer papa, que j'ai fait inscrire comme parrain. Je lui ai donné les noms de Louis-Jules-René-Marie et le curé a fait un discours, disant que ce bébé de quatorze ans est maintenant sous ma protection et que je suis sa mère spirituelle. L'enfant a passé toute la soirée en retraite, et demain B. le conduira à l'église faire sa première communion. Vous voyez d'ici B. en cérémonie ! Pour le baptiser, on ne l'a pas déshabillé, on lui a mis simplement un peu d'eau sur la tête et du sel sur la langue et de l'huile au front, au cou, etc. (Comme chez nous.)

Donc, voilà Louis-Jules-René-Marie chrétien et demain il communie.

Voilà le grand événement.

Au revoir. Amitiés. Je t'embrasse. Bien des choses à tout le monde.

A sa mère.

Jouy-en-Josas.

Chère mère,

Je vous envoie seulement un mot.

Je suis pour trois jours chez les Canrobert; on ne peut pas donner l'idée de leur amabilité. La Maréchale a arrangé elle-même les couvertures de mon lit, — ce sont des gens adorables. Et la campagne est très jolie, tout près de Versailles.

Arrangez les affaires.

Je vous embrasse.

A Mademoiselle Canrobert.

Samedi, 21 juillet.

Chère Claire.

Un orage et de la pluie.

Le tableau renversé est crevé, mais ce

n'est pas irréparable. Au fond, je suis ravie;
cela est arrivé vers quatre heures et à ce moment
là même je venais d'être *saisie* d'une
idée de composition en terre... C'est une
inspiration du ciel et qui me plonge dans
un sentiment de bonheur inexprimable. Je
suis absolument heureuse pendant deux
heures. L'amour heureux doit produire une
impression pareille. Je prends à peine le
temps de faire un croquis au crayon et me
jette sur la terre glaise. Il ne faut ni chercher
ni réfléchir, les doigts exécutent un travail
prescrit avec une précision mécanique. J'ai
vu et j'exécute.

Comme il est possible que ce moment-
là ait une influence sur ma vie, je vais
vous en donner le détail. D'abord j'ai dessiné
très vite un croquis indéchiffrable et qui ne
rendait pas l'impression; au lieu de chercher
autre chose, ce qui est toujours du temps
perdu, je me suis mise à lire Jeanne d'Arc et
c'est sur la couverture de ce livre que j'ai

fait en une seconde la composition, à laquelle rien ne serait changé en principe. Ça descend comme un ouragan.... (c'est un bas-relief). Les personnages du premier plan en ronde bosse ; — c'est un tableau en relief, et le dernier plan est à peine dessiné. Ce sera très grand, grandeur nature, 17 ou 18 figures. C'est une dégringolade furieuse, une invasion, un ouragan de jeunesse. Ça arrive sur vous comme un tourbillon. Le Printemps est un jeune dieu qui se précipite en avant, suivi d'une foule de jeunes filles et de jeunes gens ; ils volent presque. Ça commence dans le fond à gauche et arrive en descendant sur le devant à droite où se trouve le Printemps ; à ses pieds, des enfants se dépêchent de cueillir des fleurs ; à sa gauche, une jeune fille court et tâche de le regarder en face ; derrière lui, un jeune homme et une jeune femme, appuyés l'un sur l'autre, s'entrevoient de face ; renversée un peu, la figure de la jeune femme est presque cachée ; der-

rière elle une jeune fille se baisse pour en réveiller une très jeune, qui se frotte les yeux ; des jeunes garçons, les bras en l'air, chantent et rient et, dans le fond, des femmes rient au nez d'un vieillard assis et ratatiné au pied d'un arbre ; un Amour perché sur cet arbre lui chatouille l'épaule avec une branche.

.

A sa mère.

Paris, rue Ampère, 30.

Chère maman,

Achetez pour moi une histoire complète de la Russie, depuis les temps les plus reculés, et en outre un ouvrage sur les costumes, l'architecture et les meubles anciens russes, les usages, etc. Que je puisse

trouver là tous les renseignements imaginables. Et si vous restez trop longtemps à Pétersbourg, envoyez-moi ça. Et n'oubliez pas, chère mère, tout ce que j'ai écrit dans les lettres précédentes.

P. S. — Il faut une histoire de la Russie avec toutes les légendes des temps anciens. N'achetez pas l'histoire de Solovieff en un volume, car je l'ai déjà.

Je vous embrasse

Écrivez une lettre à la maréchale.

1884

A M. B...

Mon cher B...,

Puisque l'usage veut que je vous adresse quelques paroles qui ne feront que vous ennuyer, les voici. Mais ne vous aurais-je rien écrit que vous n'en seriez pas moins convaincu de la profonde sympathie que vous trouverez toujours chez nous et chez moi à l'occasion de tout événement heureux ou malheureux dans votre famille.

Votre pauvre père souffrait beaucoup et sa maladie était incurable; que cela vous

soit une consolation s'il peut y en avoir. Soyons tous courageux, la vie est un tissu de misères, je le dis aussi sérieusement que je l'ai dit dans les moments gais.

Embrassez pour nous toutes votre chère mère; une poignée de main à Alexis, et croyez-moi bien votre amie.

P. S. — Donnez des nouvelles de tout.

A Mademoiselle C***.

Chère Claire,

J'ai trouvé mon tableau, seulement... c'est-à-dire voici, c'est tout à fait *convenable* et je crois que c'est intéressant, seulement... n'en parlez pas et ne me *demandez pas ce que c'est*. Je travaille dans un coin désert à Saint-Cloud et personne au monde ne doit rien voir. C'est d'abord parce que... à cause du mauvais œil.

Et ensuite parce que le grand Bastien-Lepage m'a dit que si pour travailler je ne m'isole pas comme une cholérique, je ne ferai jamais le *maximum*.

Vous savez que tout en ce grand homme je le vénère.

Aussi, je suis séquestrée, même pour ma famille. Mais comme j'ai des amis près de Versailles que je tiens à voir, je vais faire une chose inouïe, immense! Oui! je vais prendre une semaine entière à mon tableau et nous ferons des Cazin ensemble. Si vous saviez combien mon tableau est compliqué vous me tiendriez compte de ce... je ne dirai pas sacrifice, puisque ça me fait plaisir... arrangez-vous.

Donc ne mourez pas de joie en apprenant que vous me verrez sept jours de suite, car il est probable que je vous en donnerai sept autres un peu plus tard, si mon tableau me dégoûte au point de me forcer à rester quelques jours sans le regarder.

Donc lundi prochain à la petite gare de Jouy POUR SÛR, je prendrai le train de 10 h. 25. Mais soyez un ange, et si le baromètre baisse, prévenez-moi, pour que je retarde ma visite.... à cause des Cazin. Je viens pour vous faire travailler, et ferme.

Que dites-vous de l'écriture et du style? C'est que l'œuvre qui se prépare me prend tout entière, il ne faut pas que je me dépense...

Oh! la peinture!

A la même.

Il faut, ma chère Claire, que vous me disiez au juste la provenance de *Jonas* (1). Ces deux vers m'ont tellement tourmentée

(1) Voir à la page suivante la fantaisie à laquelle il est fait allusion ici.

Les deux premiers vers sont de M^{lle} C..., les suivants sont de Marie Bashkirtseff.

que j'ai composé la suite, comme Michel-Ange a voulu faire des jambes au fameux torse antique. J'ai donc absolument besoin de savoir d'où vous tenez : *Jonas assis dans sa baleine.* Si c'est de vous, avouez-le franchement, car c'est très beau et à notre prochaine entrevue je vous dirai la suite, car elle est aussi très belle.

On a retrouvé mon modèle, mais j'ai des... Mystère et discrétion.

« Travaillez, prenez de la peine... »

Je voudrais déjà le voir ce tableau.
Mille amitiés.

Jonas assis dans sa baleine
Disait : Ah! que je voudrais sortir.
On a beau avoir des loisirs,
Rester ici me fait de la peine.
M'y v'là depuis tantôt trois jours
Je commence à la trouver sévère.
J'suis séparé de mes amours,
Je veux m'en aller de ma mère,

D'autant plus qu'mon angoisse est énorme,
Car enfin si jamais je suis dehors,
C'est que cette carcasse difforme
M aura rendu au pis encore.
Il en était là d'son monologue
Quand un grand bruit se fit soudain,
C'étaient de très habiles marins,
Qui s'amenaient sur une pirogue.
La baleine saisie d'effroi
Jeta l'prophète à la dérive,
Et obligée, mais pleine d'émoi
Nagea vite vers une autre rive.
C'est ainsi que finit l'aventure.
Jonas, qui était très fort,
Se fit mettre dans les Écritures
Et envoya une note au Sport.

A son frère.

Dimanche 3 février, Paris, 30, rue Ampère.

Cher Paul,

Il est près de deux heures, et je t'écris de mon lit en revenant des Italiens, où l'on

chantait *Hérodiade* de Massenet. J'étais avec la Maréchale et Claire.

O les saintes choses de l'Art, du génie, de ce qui est grand et éternellement beau! Le premier acte surprend par la nouveauté et la largeur des sons. Ça ne ressemble à rien de ce que je connais... C'est vraiment neuf et plein et sonore et harmonieux. Tout l'opéra s'écoute avec ravissement. C'est la musique qui fait corps avec le poème, c'est l'absence d'airs et de remplissages; c'est enveloppé, large, magnifique, grandiose... Massenet est certainement un grand artiste et désormais une gloire nationale. On prétend que la belle musique ne se comprend pas du premier coup... Allons donc, ici on comprend tout de suite que c'est admirable et mélodique, malgré une orchestration très savante.

Il y a à la fin du premier acte un accompagnement d'une telle beauté que j'en suis restée saisie. Et plusieurs fois, on s'est

regardé avec des yeux prêts à pleurer d'enthousiasme. Si les spectateurs étaient sincères, ils auraient pleuré; oui, il y a des beautés si... grandes, si pénétrantes, si fortes.

Du reste, l'enthousiasme est général... C'est un triomphe, et ce Jules Massenet est un homme bien heureux. Sans doute, en l'entendant encore, ce sera encore plus beau, mais je n'admets pas qu'on ne comprenne pas tout de suite la vraie belle musique.

L'apparition de Jean-Baptiste, au premier acte, fait frissonner. L'air d'Hérode et le duo de Jean et de Salomé... On arrive à des explosions de voix où l'exaltation est à son comble.

La Maréchale portait un aigle en diamants, tenant dans son bec une branche d'olivier. L'Empire, c'est la paix. Mais elle trouve l'opéra admirable. Il l'est.

Dame, sans doute, *ma* musique italienne

ne peut pas lutter contre cet éblouissement... Car cet éblouissement est si admirable qu'il est même presque touchant... non, pas ça... Et c'est encore avec une orchestration de deux sous que les romances italiennes vous serreront le cœur, ou vous feront rêver d'amour. Les vieux airs des vieux opéras... Et *Aïda*... Ah ! diable, c'est un peu comme *Hérodiade*, mais Massenet est un Wagner mélodique et français... Non, la comparaison la voici. Wagner, c'est Manet. C'est le père incomplet de la *nouvelle école*, de ceux qui cherchent le talent dans la vérité et le sentiment.... Il y a toujours eu des nouvelles écoles...

Je te demande pardon d'avoir surfait *Hérodiade*. Le poème, d'abord, n'est pas bon, et puis, et puis...

A Monsieur ***

Je pourrais vous retourner votre : Ce sont des ânes tous.

Ce qui est certain, c'est que les projets admis sont inférieurs au vôtre qui est d'un art très pur et très élevé. Ces imbéciles ont choisi des figures de sculpteurs.

Je sais bien que tout ce qu'on peut dire là-dessus n'est pas une consolation et vous devez être bien près de penser que c'est la fin de tout.

Quand on perd une occasion, on s'imagine qu'il ne s'en trouvera plus jamais d'autre. Et plus on réfléchit, plus c'est enrageant. Puis on se calme, puis on se rattrape, car on se rattrape absolument avec de la volonté. C'est ça qu'il faut bien se mettre dans la tête. Les faibles pensent au passé, les forts et les intelligents prennent leur revanche ; ce ne sont pas des phrases, c'est la **vérité.**

Je pourrais vous retourner
votre : ce sont des âmes bues.

Ce qui est certain c'est
que les projets admis sont
inférieurs au vôtre qui
est d'un art très-pur
et très-élevé. Les imbéciles
ont choisi des figures
de sculpteurs.

Je sais bien que
tout ce qu'on peut dire là
dessus n'est pas une
consolation; et vous
devez être bien près
de penser que, s'il

la fin de tout.
Quand on perd une occasion on s'imagine qu'il ne s'en trouvera plus jamais d'autre. Et plus on réfléchit plus c'est enrageant. Puis on se calme, puis on se rattrape, car on se rattrape absolument avec de la volonté, c'est ça qu'il faut bien se mettre dans la tête. Les faibles pensent au passé les forts et les intelligents prennent leur revanche ce ne sont pas des phrases c'est la vérité.

Fermez votre magasin
par les portières des wagons
et ne regardez pas en
arrière. Du reste ils
seront obligés de recommencer
Impossible d'affliger
Paris de la colonne...
ou des cubes
C'est moi qui l'ai et
en vvauitie vous ferez
mon monument quand
je serai morte.
En attendant, promenez-
vous, ramenez votre
peintre guère et tout
ira bien. Faites de la
peinture et une
marchande salon

nous triompherions
dans les frais.

1re Médaille
xx

N.B. Parceque je suis modeste.

Médaille d'Honneur

Médaille de 2ième classe pour un paysage.

Je ne sais plus faire la ressemblance.

Marie Bashkirtseff

Semez votre chagrin par les portières des wagons et ne regardez pas en arrière. Du reste, ils seront obligés de recommencer. Impossible d'affliger Paris de la colonne D.... ou des cubes F.... C'est moi qui l'aurai et en revanche vous ferez mon monument quand je serai morte.

En attendant, promenez-vous, ramenez votre peintre guéri et tout ira bien. Faites de la peinture et au prochain Salon nous triompherons tous les trois.

Je ne sais plus faire la ressemblance (1).

A Monsieur E...

Paris, 30, rue Ampère, mai.

Cher monsieur,

Vous devez avoir des démarches ennuyeuses à faire pour votre concert, permettez-

(1) Voir la lettre reproduite en fac-simile.

moi de vous avancer cette misérable somme
sur les billets que je placerai ; seulement, je
vous prie de ne pas considérer cette niaiserie
comme un service. Je vous serai bien obligée
de n'en rien dire à maman. J'aurais un air de
bienfaitrice bête, tandis que c'est une chose
toute simple entre artistes. Je viens juste-
ment de vendre une petite étude. Ainsi
c'est entendu, vous n'en direz rien, ou vous
vous ferez de moi une ennemie très sérieuse.

A Monsieur de M***.

Monsieur,

Je vous lis presque avec bonheur. Vous
adorez les vérités de la nature et vous y
trouvez une poésie vraiment grande, tout
en nous remuant par des détails de senti-
ments si profondément humains que nous
nous y reconnaissons et vous aimons d'un

amour égoïste. C'est une phrase?... Soyez indulgent, le fonds est sincère.

Il est évident que je voudrais vous dire des choses exquises et frappantes, mais c'est bien difficile, comme ça, tout de suite... Je le regrette d'autant plus que vous êtes assez remarquable pour qu'on rêve très romanesquement de devenir la confidente de votre belle âme, si toutefois votre âme est belle.

Si votre âme n'est pas belle et si vous « ne donnez pas dans ces choses-là », je le regrette pour vous d'abord, ensuite je vous qualifie de fabricant de littérature et passe !

Voilà un an que je suis sur le point de vous écrire, mais... plusieurs fois j'ai cru que je vous exagérais et que ça ne valait pas la peine. Lorsque tout à coup, il y a deux jours, je lis dans le *Gaulois*, que quelqu'un vous a honoré d'une épître gracieuse et que vous demandez l'adresse de cette bonne personne pour lui répondre... Je suis devenue tout de suite très

jalouse, vos mérites littéraires **m'ont de nouveau éblouie** et me voici.

Maintenant, écoutez-moi bien, je resterai toujours inconnue (pour tout de bon) et je ne veux même pas vous voir de loin — votre tête pourrait me déplaire, qui sait? Je sais seulement que vous êtes jeune et que vous n'êtes pas marié, deux points essentiels même dans le bleu des nuages.

Mais je vous avertis que je suis charmante, cette douce pensée vous encouragera à me répondre. Il me semble que si j'étais homme je ne voudrais pas de commerce, même épistolaire, avec une vieille Anglaise fagottée, quoiqu'en pense

<div align="right">Miss Hastings.</div>

R. G. D. (Bureau de la Madeleine.)

Au même.

Votre lettre, monsieur, ne me surprend pas, et je ne m'attendais pas tout à fait à ce que vous semblez croire.

Mais d'abord, je ne vous ai pas demandé d'être votre confidente; ce serait un peu trop simple et si vous avez le temps de relire ma lettre, vous verrez que vous n'avez pas daigné saisir du premier coup le ton ironique et irrévérencieux que j'ai employé à mon égard.

Vous m'indiquez aussi le sexe de votre autre correspondant; je vous remercie de me rassurer, mais ma jalousie étant toute spirituelle, cela m'importait peu.

Me répondre par des confidences, serait l'acte d'un écervelé, attendu que vous ne me connaissez point? Serait-ce abuser de votre sensibilité, monsieur, que de vous apprendre, à brûle-pourpoint, la mort du roi

Henri IV? Répondre par des **confidences**, puisque vous avez compris que je vous en demandais par retour du courrier, serait vous moquer spirituellement de moi, et si j'avais été à votre place, je l'aurais fait, car je suis quelquefois très gaie, tout en étant souvent assez triste, pour rêver des épanchements par lettres avec un philosophe inconnu et pour partager vos impressions sur le carnaval. Tout à fait bien et profondément sentie cette chronique, deux colonnes qu'on relit trois fois. Mais en revanche, quelle rengaine que l'histoire de la vieille mère qui se venge des Prussiens ! (Ça doit être de l'époque de la lecture de ma lettre.)

Pour ce qui est du charme que peut ajouter le mystère, tout dépend des goûts... Que ça ne vous amuse pas, bien ; mais moi ça m'amuse follement, je le confesse en toute sincérité, de même que la joie enfantine causée par votre lettre, telle quelle.

Du reste, si ça ne vous amuse pas, c'est que

pas une de vos soixante correspondantes n'a su vous intéresser, voilà tout, et si moi non plus, je n'ai pas su frapper la note juste, je suis trop raisonnable pour vous en vouloir.

Rien que soixante? Je vous aurais cru plus obsédé... Avez-vous répondu à toutes?

Mon tempérament intellectuel peut ne pas vous convenir... vous seriez bien difficile... enfin je m'imagine que je vous connais (c'est du reste l'effet que les romanciers produisent sur les petites femmes un peu têtes). Pourtant vous devez avoir raison...

Comme je vous écris avec la plus grande simplicité, par suite du sentiment sus-indiqué, il se peut que j'aie l'air d'une jeune personne sentimentale ou même d'une chercheuse d'aventure... Ce serait bien vexant. Ne vous excusez donc pas de votre manque de poésie, galanterie, etc.

Décidément, ma lettre était plate.

A mon très vif regret, en resterons-nous donc là? A moins qu'il me prenne envie

quelque jour de vous prouver que je ne méritais pas le n° 61. Quant à vos raisonnements ils sont bons, mais partis à faux. Je vous les pardonne donc et même les ratures et la vieille et les Prussiens!...

Soyez heureux!!!

Pourtant s'il ne vous fallait qu'un signalement vague pour m'attirer les beautés de votre vieille âme sans flair, on pourrait dire par exemple : cheveux blonds, taille moyenne. Née entre l'an 1812 et l'an 1863. Et au moral!... non, j'aurais l'air de me vanter, et vous apprendriez du coup que je suis de Marseille.

P. S. — Pardonnez-moi les taches, les ratures, etc. Mais je me suis recopiée déjà trois fois!

Au même.

Vous vous ennuyez abominablement !

Ah ! cruel ! ! c'est pour ne me point laisser d'illusion sur le motif auquel je dois votre honorée du... qui, du reste, arrivée à un moment propice, m'a charmée.

Il est vrai que je m'amuse, mais il n'est pas vrai que je vous connaisse tant que cela ; je vous jure que j'ignore votre couleur et vos dimensions, et que comme homme privé je ne vous entrevois que dans les lignes dont vous me gratifiez et encore à travers pas mal de malice et de pose.

Enfin, pour un pesant naturaliste vous n'êtes pas bête et ma réponse serait un monde si je ne me pondérais par amour-propre. Il ne faut pas vous laisser croire que tout mon fluide passe là.

Nous allons d'abord liquider les rengaines, si vous voulez, ce sera un peu long car vous

m'en comblez, savez-vous? Vous avez raison... en gros.

Mais l'art consiste justement à nous faire avaler des rengaines en nous charmant éternellement comme le fait la nature avec son éternel soleil et sa vieille terre, et ses hommes bâtis tous sur le même patron et animés d'à peu près les mêmes sentiments... mais... Il y a ainsi les musiciens qui n'ont que quelques sons et les peintres qui n'ont que quelques couleurs... Du reste, vous le savez mieux que moi et vous voulez me faire poser. Comment donc, trop honorée...

Rengaine, soit! la mère aux Prussiens en littérature et Jeanne d'Arc en peinture.

Êtes-vous vraiment sûr qu'un *malin* (est-ce bien ça), n'y trouvera pas un côté neuf et émouvant...

Maintenant il est évident que comme chronique hebdomadaire c'est encore assez bon et ce que j'en dis... Et ces autres rengaines sur votre si pénible métier! Vous me prenez

pour une bourgeoise qui vous prend pour un poête et vous cherchez à m'éclairer. George Sand s'est déjà vantée d'écrire pour de l'argent et le laborieux Flaubert a geint sur ses peines extrêmes. Allez, le mal qu'il s'est donné se sent. Balzac ne s'est jamais plaint de cela, et il était toujours enthousiaste de ce qu'il allait faire. Quant à Montesquieu, si j'ose m'exprimer ainsi, son goût pour l'étude fut si vif que s'il fut la source de sa gloire, il fut aussi celle de son bonheur, comme dirait la sous-maîtresse de votre fantastique pensionnat.

Pour ce qui est de vendre cher, c'est très bien, car il n'y a jamais eu de gloire vraiment éclatante sans or, ainsi que le dit le juif Baahrou, contemporain de Job (fragm. conservés par le savant Spitzbube, de Berlin). Du reste tout gagne à être bien encadré, la beauté, le génie et même la foi. Dieu n'est-il pas venu en personne expliquer à son serviteur Moïse les ornements de son arche, recom-

mandant que les chérubins qui devaient la flanquer fussent en or et d'un *travail exquis.*

Alors, comme ça, vous vous ennuyez, et vous prenez tout avec indifférence et vous n'avez pas pour un sou de poésie?... si vous croyez me faire peur!

Je vous vois d'ici, vous devez avoir un assez gros ventre, un gilet trop court en étoffe indécise et le dernier bouton défait. Eh bien, vous m'intéresserez quand même. Je ne comprends pas seulement comment vous pouvez vous ennuyer. Moi, je suis quelquefois triste, découragée ou enragée, mais m'ennuyer... jamais!

Vous n'êtes pas l'homme que je cherche.

Je ne cherche personne, monsieur, et j'estime que les hommes ne doivent être que des accessoires pour les femmes fortes.

La vieille fille sèche : Malheur! La voilà, la concierge : vous seriez bien aimable en m'apprenant comment qu'il est fait celui-là.

Enfin je vais répondre à vos questions, ça

avec une grande sincérité, car je n'aime pas me jouer de la naïveté d'un homme de génie qui s'assoupit après dîner en fumant son cigare.

Maigre? Oh! non, mais pas grasse non plus. Mondaine, sentimentale, romanesque? Mais comment l'entendez-vous? Il me semble qu'il y a place pour tout cela dans un même individu, tout dépend du moment, de l'occasion, des circonstances. Je suis opportuniste et surtout victime des contagions morales : ainsi il peut m'arriver de manquer de poésie, tout comme vous.

Mon parfum? la vertu. — *Vulgo*, aucun.

Oui, gourmande, ou plutôt difficile. L'oreille est petite, peu régulière mais jolie. Les yeux gris. Oui, musicienne, mais pas aussi pianiste que doit être votre sous-maîtresse de pensionnat.

Êtes-vous satisfait de ma docilité? Si oui, défaites encore un bouton et pensez à moi pendant que le crépuscule tombe. Si non...

tant pis, je trouve qu'en voilà beaucoup en échange de vos fausses confidences.

Oserai-je vous demander quels sont vos musiciens et vos peintres!

Et si j'étais un homme? (1)

Au même.

Maintenant je vous dirai une chose incroyable et surtout que vous ne croirez jamais et qui venant après coup n'a plus qu'une valeur historique... Eh bien, c'est que moi aussi j'en avais assez. A votre troisième lettre j'étais refroidie. La satiété?...

Du reste je ne tiens qu'à ce qui m'échappe. Je devrais donc venir à vous maintenant.

Pourquoi vous ai-je écrit? On se réveille

(1) A cette lettre était joint un croquis représentant un gros monsieur assoupi dans un fauteuil sous un palmier au bord de la mer; une table, un bock; un cigare.

un beau matin et l'on trouve qu'on est un être rare entouré d'imbéciles. On se lamente sur tant de perles devant tant de cochons...

Si j'écrivais à un homme célèbre, à un homme digne de me comprendre? Ce serait charmant, romanesque, et, qui sait? au bout d'un certain nombre de lettres, ce serait peut-être un ami conquis dans des circonstances peu ordinaires; alors on se demande qui? Et on vous choisit!!

De pareilles correspondances ne seront possibles qu'à deux conditions...

La deuxième est une admiration *sans bornes* chez l'inconnue. De l'admiration sans bornes naît un courant de sympathie qui lui fait dire des choses qui infailliblement touchent et intéressent l'homme célèbre.

Aucune de ces conditions n'existe. Je vous ai choisi avec l'espoir de vous admirer sans bornes plus tard! Car, comme je le pensais, vous êtes très jeune, relativement. Je vous ai donc écrit en me montant la tête à froid et

j'ai fini par vous dire des « inconvenances » et même des choses désobligeantes en admettant que vous ayez daigné vous en apercevoir.

Au point où nous en sommes, comme vous dites, je puis bien avouer que votre infâme lettre m'a fait passer une très mauvaise journée.

Je suis froissée comme si l'offense était réelle, c'est absurde.

Adieu, avec plaisir.

Si vous les avez encore, renvoyez-moi mes autographes ; quant aux vôtres, je les ai déjà vendus en Amérique un prix fou.

Au même.

Je comprends vos défiances. Il est peu probable qu'une femme comme il faut, jeune et jolie, s'amuse à vous écrire. Est-ce ça? Mais monsieur... Allons, j'allais oublier

que c'est fini nous deux. Je crois que vous vous trompez. Et je suis encore bonne de vous le dire car je vais cesser d'être intéressante, si je l'ai jamais été. Vous allez voir comment. Je me mets à votre place : Une inconnue se dessine à l'horizon ; si l'aventure est facile, elle me répugne ; si, il n'y a *rien à faire*, elle est inutile et m'ennuie.

Je n'ai pas le bonheur d'être entre les deux et je vous en avertis très gentiment puisque nous avons fait la paix.

Ce que je trouve très drôle, c'est de vous dire simplement la vérité pendant que vous vous imaginez que je vous mystifie.

Je ne vais pas dans le monde républicain, bien que républicaine rouge.

Mais non, je ne veux pas vous voir.

Et vous, vous ne voulez donc pas d'un peu de fantaisie au milieu de vos saletés parisiennes? Pas d'amitié impalpable? Je ne refuse pas de vous voir et je vais même m'arranger pour cela sans vous en pré-

venir. Si vous saviez qu'on vous regarde, *exprès* vous auriez peut-être l'air bête. Il faut éviter ça. Votre enveloppe terrestre m'est indifférente, bien ; mais la mienne à vous ? Mettez que vous aurez le mauvais goût de ne pas me trouver merveilleuse, croyez-vous que je serais contente, quelque pures que soient mes intentions ? Un jour, je ne dis pas, — je compte même vous étonner un peu ce jour-là.

En attendant, si cela vous fatigue, ne nous écrivons plus. Je me réserve pourtant le droit de vous écrire, lorsqu'il me passera des atrocités par la tête.

Vous vous défiez, c'est très naturel.

Eh bien, je vais vous donner un moyen de concierge, pour vous assurer que je n'en suis pas une.

Ne riez pas seulement.

Allez chez une somnambule et faites-lui flairer ma lettre, elle vous dira mon âge,

la couleur de mes cheveux, ce qui m'entoure, etc.

Vous m'écrirez ce qu'elle aura révélé.

Ennui, farce, misère.

Ah! monsieur, c'est parfaitement juste, même pour moi. Mais moi, c'est parce que je veux des choses énormes que je n'ai pas... encore. Vous, ce doit être pour le même motif.

Pas assez simple pour vous demander quel est votre rêve secret, bien que ma maladie m'ait refait une candeur à la Chérie.

Quel naïf que ce vieux Japonais naturaliste en perruque Louis XV!

Alors vous pensez qu'après avoir écrit, rien n'est plus simple que de venir dire : c'est moi.

Je vous assure que ça me gênerait beaucoup.

On dit que vous n'appréciez que les fortes femmes aux cheveux noirs.

C'est vrai?

Nous voir! Laissez-moi donc vous charmer par ma... littérature, vous y êtes bien arrivé, vous!

Au même.

En vous écrivant encore je me ruine à jamais dans votre esprit. Mais ça m'est bien égal et puis c'est pour me venger. Oh! rien qu'en vous racontant l'effet produit par votre ruse pour connaître ma nature.

J'avais positivement peur d'envoyer à la poste m'imaginant des choses fantastiques. *Cet homme* devait clore la correspondance par... je ménage votre modestie. Et en ouvrant l'enveloppe je m'attendais à tout pour ne pas être saisie.

Je l'ai tout de même, été mais agréablement.

**Devant les doux accents d'un noble repentir,
Me faut-il donc, seigneur, cesser de vous haïr?**

A moins que ce soit une autre ruse : flattée d'être prise pour une femme du monde, elle me la fera à la pose après avoir provoqué un document humain que je suis bien aise d'expliquer comme ça.

Alors parce que je me suis fâchée?.. Ce n'est peut-être pas une preuve concluante, cher monsieur. Enfin adieu, je vous pardonne si vous y tenez, parce que je suis malade et comme cela ne m'arrive jamais, j'en suis tout attendrie sur moi, sur tout le monde, sur vous! qui avez trouvé moyen de m'être si profondément... désagréable. Je le nie d'autant moins que vous en penserez ce qu'il vous plaira.

Comment vous prouver que je ne suis ni un farceur, ni un ennemi?

Et à quoi bon?

Impossible non plus de vous jurer que nous sommes faits pour nous comprendre. Vous ne me valez pas. Je le regrette. Rien ne me serait plus agréable que de vous

reconnaître toutes les supériorités, — à vous ou à un autre.

Je voudrais avoir à qui parler. Votre dernier article était intéressant et je voulais même à propos de jeune fille vous adresser une question raide.

Mais....

.

Pourtant une petite niaiserie très délicate de votre lettre m'a fait rêver.

Vous avez été affligé de m'avoir fait de la peine. C'est bête ou charmant. Plutôt charmant. Vous pouvez vous moquer de moi, je m'en moque. Oui, vous avez eu là une pointe de romantisme à la Stendhal tout bonnement, mais soyez tranquille vous n'en mourrez pas encore cette fois.

Bonsoir.

Au Baron de Saint-Amand.

Avril. 30, rue Ampère.

Cher ami,

Ah! comme je voudrais avoir un salon littéraire et mondain, un salon intéressant, ce serait vivre en travaillant.

Les jours se suivent, le temps passe, la vie s'en va.

Ce n'est pas un talent honorable qui me récompenserait de tous les ennuis; il faudrait un éclat, un triomphe, qui s'appellerait: Revanche.

La vérité, c'est que j'ai toujours éprouvé et que j'éprouve de plus en plus l'impérieux besoin d'écrire, j'invente des histoires, je vois des faits réels et imaginaires. Dumas dit que la qualité maîtresse de la femme, c'est l'intuition. Eh bien par intuition je comprends, je vois, je sais des choses extraordi-

naires, mais lorsqu'il s'agit de me retrouver au milieu de mon dossier... car il y un gros cahier plein de notes...

En écrivant, mes yeux tombent sur les doigts de ma main gauche qui retiennent la feuille, ces doigts vivants et nerveux font penser à la peinture de Jules Bastien-Lepage, les mains qu'il peint sont vivantes, la peau les enveloppe et on sent les muscles qui vont remuer.

Vous savez que je vais tous les jours à Sèvres. Mon tableau m'empoigne. L'air est embaumé, et la fille qui rêve aux pieds du pommier en fleurs « alanguie et grisée », comme dit André Theuriet. Si je rendais bien l'effet de sève de printemps, de soleil, ce serait beau.

Au revoir, à bientôt.

A son frère.

Vendredi 30 mai.
Paris, rue Ampère, 30.

Cher Paul,

M^{me} Z... est un drôle de petit corps de femme ; son mari est sénateur, en outre un savant, un lettré, un homme supérieur, il a traduit en langues étrangères les chefs-d'œuvre russes et a porté le deuil de Gambetta. Lors de son premier passage à Paris, elle a été voir à l'Odéon *Severo Torelli*, drame de François Coppée. Enthousiasmée à fond, elle est allée demander au concierge du théâtre l'adresse de l'auteur pour lui exprimer son admiration.

Voilà ce qu'on ne voit pas en France ! Un enthousiasme véritable, naïf et ne craignant pas le ridicule.

Elle écrit donc à Coppée, en obtient une audience, lui écrit de Rome, lui apporte un

tableau, une copie de madone. Le poète la remercie du tableau en lui exprimant le regret de ne pouvoir lui exprimer ses remerciements de vive voix, n'étant pas libre. Mme Z. ne se décourage pas et ne pense pas que cela peut l'importuner. Elle *me charge de rédiger une dépêche à Coppée* :

« Monsieur,

« Je reste jusqu'à samedi, j'y suis forcée par quatre jeunes filles enthousiastes qui m'ont fait jurer que je leur ferai voir François Coppée. Quelque habitué que vous soyez aux triomphes vous ne pouvez dédaigner celui-là, qui a pour lui la jeunesse et l'admiration vraie. Dites-nous donc quand il faudra vous attendre.

« Z. Z. »

Hier, on recevait la carte de François Coppée, de l'Académie française, qui aura l'honneur de se présenter chez Mme Z... ven-

dredi à une heure et demie, deux heures au plus tard.

Et à deux heures il était là, dans notre salon, maman, M^me Z..., M^lle S..., nièce de M^me Z..., Dina et moi.

Tu sais, moi je suis très calme, mais j'ai été englobée dans les quatre jeunes filles enthousiastes, pourtant il a dû voir que je ne suis pas si bête que les autres en avaient l'air. Les Canrobert ont dîné chez la princesse Mathilde avec lui, il a causé avec Claire et je lui en parle.

Il s'installe dans un fauteuil, prend du thé et fume. La table à thé est apportée toute servie comme au théâtre et il y a un moment où nous sommes toutes les six à le regarder boire son thé. Il en fait la remarque, ce grand poète, et pousse la bonté jusqu'à demander à voir mon atelier et à me dire, en partant, de lui faire signe lorsque j'aurai quelque nouveau tableau à voir.

C'est un homme assez agréable mais d'un

physique qui surprend un peu. Je suis très contente de le connaître. Il a des yeux bleus et il me regardait à tout instant en parlant, comme s'il cherchait à voir ce que je pense.

En somme, il a dû être très gêné, ce Parisien, au milieu de cette admiration sérieuse

Au revoir.

A Monsieur Henry Houssaye
de la « Revue des Deux Mondes. »

Monsieur,

Les étrangers sont comme le grand Molière, ils prennent leur bien où ils le trouvent. Nous aurions imité que ce serait notre excuse. Ce qui est étonnant, c'est qu'un critique d'art de votre valeur dise qu'on suit tel peintre avec tel système, qu'on emploie tel procédé!!! parce qu'on ne se cantonne pas pour toujours dans une spécialité chère aux marchands.

Ni M. Bastien-Lepage, ni le troupeau d'étrangers que vous citez ne songent, je crois, à adopter ou à renier les Japonais, les Primitifs, etc., etc. Ils font ce qu'ils voient avec sincérité, sans malice, avec plus ou moins de talent. Si leur sujet les prend dans la rue ils le font dans la rue, si c'est dans un atelier ils adoptent l'atelier. Vous êtes trop observateur pour ne pas avoir remarqué les différences d'éclairage. Peindre des marins au bord de la mer en plein air où la lumière est difficile, ou des gamins au coin d'une rue à l'endroit même où on les voit, est-ce suivre un système ?

Soyez juste. Si on faisait régner dans un salon une atmosphère semblable à celle du dehors, ce serait système et parti pris. Nous ne l'avons pas fait. Nous avons fait ce que nous avons vu et comme nous avons pu. Excusez du peu et ne nous calomniez pas.

Une des peintres étrangers cités.

A Monsieur Edmond de Goncourt.

Monsieur,

Comme tout le monde j'ai lu *Chérie* et, entre nous, ce livre est rempli de pauvretés. Celle qui a l'audace de vous écrire est une jeune fille élevée dans un milieu riche, élégant, parfois excentrique. Cette jeune fille, qui a vingt-trois ans depuis quatre mois, est lettrée, artiste, prétentieuse. Elle possède des cahiers où elle a noté ses impressions depuis l'âge de douze ans. Rien n'y est esquivé. La jeune fille en question est du reste douée d'un orgueil qui fait que dans ses notes elle s'étale tout entière.

Livrer de pareilles choses à quelqu'un, c'est se mettre à nu. Mais elle a l'amour de tous les arts véritables poussé à un point extrême, presque fou si l'on veut! Il lui semble intéressant de vous communiquer ce journal. Vous dites quelque part que les

notes vraies vous passionnent. Eh bien! elle qui n'est encore rien, mais qui a déjà la prétention de comprendre les sentiments des grands hommes, pense comme vous et, au risque de vous paraître une toquée et une farceuse, vient vous proposer ses notes. Seulement vous comprenez bien, Monsieur, qu'il faut pour cela une discrétion *absolue*. La jeune fille habite Paris, va dans le monde et les gens qu'elle nomme se portent très bien. Cette lettre s'adresse à un grand écrivain, à un artiste, à un savant, elle est donc toute naturelle à mon avis. Mais pour la plupart des gens, pour tous ceux qui m'entourent, je serais une folle et une réprouvée si on venait à apprendre ce que je vous écris.

J'ai voulu nouer des relations par lettres avec un jeune écrivain de talent afin de lui léguer mon journal par testament (à ce moment-là on croyait que je ne vivrais pas longtemps); j'aime mieux vous le donner à vous et de mon vivant.

Si vous croyez que je désire un autographe, vous pouvez ne pas signer ce que vous me ferez l'honneur de m'écrire.

J. R. I. (poste restante).

A Monsieur Émile Zola.

Monsieur,

J'ai lu tout ce que vous avez écrit sans passer une parole. Si vous avez seulement un peu conscience de votre valeur, vous comprendrez mon enthousiasme. Et pour que cet enthousiasme ne vous paraisse pas un emballement naïf, je vous dirai que je suis très gâtée, très prétentieuse, ayant lu à peu près tout, après avoir étudié les classiques, quoique femme.

Vous êtes un grand savant et un grand artiste, mais ce qui fait que je suis particu-

lièrement à vos pieds, c'est votre passion de la Vérité. J'ai l'audace de la partager; n'est-ce pas une audace que d'oser partager quelque chose avec un grand génie comme vous.

Je sais bien que vous êtes au-dessus de lettres d'inconnues, vous ne pouvez pas être flatté d'un misérable hommage de femme venu à vous, etc. Mais le sentiment qui me force à vous écrire est insurmontable, et si je savais m'exprimer vous en seriez touché.

J'aurais voulu que vous fussiez seul et à plaindre. Voilà un sentiment très féminin, très romanesque et très ordinaire que j'imagine éprouver autrement que les autres.

N'allez pas penser que je sois remplie de tendresses ridicules. Je ne suis ni une aventurière ni même une femme qui pourrait avoir des aventures, quoique jeune. Seulement j'avoue que je suis assez folle pour avoir fait le rêve impossible d'une amitié par lettres avec vous. Et si vous saviez quel

être formidable vous êtes à mes yeux, vous ririez de mon courage.

Je ne crois pas que vous me répondrez, on dit que vous êtes dans la vie un bourgeois fini.

Ça me ferait de la peine, mais agréez dans tous les cas, monsieur, l'hommage de la plus grande, de la plus raisonnée et de la plus pure des admirations.

A Monsieur ***.

Est-il possible que dans tout Paris et parmi les milliers de journaux qui y foisonnent il ne s'en trouve pas un seul où un homme n'appartenant à aucun parti ou plusieurs hommes appartenant à des partis différents puissent dire ce que bon leur semble, défendre ou attaquer un homme, une idée, sans pour cela s'inféoder dans un clan quelconque et subir une étiquette qui les range dans tel

ou tel tiroir et les contraint à des réserves ou à des devoirs? Un journal indépendant en un mot et sans *parti pris*. Hélas! presque tous affirment ne pas avoir de parti pris et tous sont intolérants, routiniers et obstinés.

Où est la feuille républicaine qui rendra justice à une idée intelligente d'un clérical? On me dira que ces gens-là n'ont pas ces idées-là. Mais supposez qu'ils en aient.

Où est la feuille réactionnaire qui n'attaque pas tous les jours, bêtement, platement, ennuyeusement la République?

Il y a les feuilles dites ministérielles qui approuvent tout ou se taisent quand il faut blâmer. Celles-là manquent de patriotisme.

Il y a la feuille intransigeante qui est le comble de l'exagération, mais qui a pour elle l'esprit diabolique de M. de Rochefort.

Il y a des feuilles clérico-bonapartistes, il y a des feuilles de choux, il y a des feuilles de vigne. Mais un journal indépendant, où chacun apporterait son idée pourvu qu'elle

soit bonne, son plaidoyer pourvu qu'il fût fait avec talent, il n'y en a pas!

Haïssez la folie des gens qui veulent à tout prix un maître, et dites qu'il faut une âme de valet pour aimer la monarchie. — Vous êtes républicain. Bon, sans doute, après?

Alors sous peine de déchéance vous êtes forcé de trouver mauvais tout ce que feront ou diront les autres.

Vous approuvez un acte du gouvernement? Vendu aux ministres!

Vous parlez en termes flatteurs de Gambetta? Opportunistes alors! attristants, niais qui ne comprennent seulement pas le mot! — L'opportuniste est un homme qui fait tout à propos. Que pouvez-vous me proposer de mieux? Mais vous haïssez c'est-à-dire enviez Gambetta et vous entendez par opportuniste un homme qui a toutes les mauvaises tendances que vous lui octroyez.

Trouvez juste, par hasard, une réclamation à la Ruggieri de M. Rochefort et l'on

vous bombarde intransigeant radical. Voilà encore un mot excellent dénaturé comme opportunisme. Qui est-ce qui n'est pas radical parmi ceux qui veulent bien une chose.

Alors il n'y a pas moyen d'être un honnête citoyen qui s'exprime librement sur ce qu'il voit, et qui traduit ses impressions sans songer quelles lunettes il doit mettre pour envisager l'événement? Il paraît que non.

Supposez un écrivain qui a exprimé des sentiments républicains et qui se permet le lendemain de rendre justice à..... au prince Napoléon, par exemple, de trouver qu'il a de l'esprit ou du talent. Et de suite on dira :

Par qui est-il payé?

N'est-ce pas une manœuvre pour discréditer X... en l'inféodant malgré lui au parti Z...

Triste, triste.

Le journal après lequel vous soupirez serait une feuille d'amateurs alors? Précisément! Des amateurs d'indépendance. Un

journal qui pourrait défendre les capacités de M. Jules Simon, du prince Napoléon, ou le talent de Gambetta ou l'esprit de Rochefort et constater l'impuissance de M. Clémenceau. Un journal qui ne flatte aucune passion en un mot. Mais cela n'est pas possible, dit-on, car si vous trouvez des amateurs pour écrire vous n'en trouverez pas pour lire, et dès notre plus tendre enfance les mots lire et écrire tendrement unis sonnent à nos oreilles comme deux inséparables.

Ah! bah! Il n'y a donc pas en France une poignée de gens dégoûtés comme nous du parti pris et qui se disent comme nous qu'il n'y a qu'une France, qu'un parti et que tout homme utile doit être employé, tout talent défendu et toute diffusion attaquée. Comment! Il ne se trouverait pas une poignée d'hommes méprisant les accusations bêtes qu'on pourra leur jeter au visage et se disant simplement, honnêtement,

amoureux de la grandeur de leur pays, et prêts à soutenir les hommes de talent dans quelque tiroir qu'ils soient classés par les amateurs d'étiquettes, prêts également à blâmer ce qui leur semble mauvais quelle qu'en soit la provenance sacrée.

Un journal idéal où l'on pourrait dire par exemple qu'on aime la République et admire Gambetta, mais qui s'étonnerait qu'un homme aussi éminent laisse faire des inepties comme la dispersion des jésuites. Les jésuites et autres religieux sont dangereux, eh bien! débarrassez-vous-en. A vous de trouver le bon moyen, vous êtes le gouvernement, vous êtes nos intelligences. M. Gambetta laisse faire des bêtises pour prouver peut-être qu'il n'est pas tout-puissant? Et où est le mal de l'être par la persuasion, comme l'a dit M. Ranc?

Un journal où l'on pourrait s'étonner de l'injustice avec laquelle on juge les qualités éminentes du prince Napoléon sans être

soupçonné d'être à la solde de Plon-plon, où l'on pourrait mépriser le parti bonapartiste et regretter que le susdit citoyen soit entouré d'hommes qui le débinent et qui croient le servir. La seule bonne politique est celle qui réussit, disent-ils. Réussir à quoi?

Mettez le citoyen Jérôme aux affaires ou débarrassez-le par miracle du nom compromettant et compromis qu'il porte, sans cela comment saurez-vous qu'il réussit. Quel que soit devenu le parti bonapartiste, un peu avant la mort du petit prince il avait des élections, maintenant il n'a plus rien.

Allez expliquer aux électeurs les intentions du prince, celles du moins qu'il affiche et il aura des élections, mais pas comme vous voulez. Ou il ment, ou il est largement libéral et grandement intelligent. Il ne doit pas croire à ses droits. S'il y croit, nous retirons tout ce que nous avons dit.

Expliquer aux électeurs le prince Napo-

léon ! Mais nous nous en garderions bien ! il faut continuer Napoléon III. Oh ! alors ! ! Et l'attitude du prince pendant la nuit du coup d'État et sa politique est-elle assez en opposition avec celle de son cousin ! Ingratitude. Oh ! le joli mot et qu'il fait bien dans le paysage. Nous sommes loin, hélas ! de la rigidité des anciens Romains et quel est le frère ou le cousin qui ne bénéficie pas un peu, un tout petit peu, de la situation de son proche ? Il ne sera peut-être pas content d'être défendu par nous, le prince. Car nous jetons carrément à l'eau et ses droits et le parti bonapartiste ; lui n'a pas de parti, ce parti qui dit : qu'il soit ce qu'il veut, pourvu qu'il arrive. Ah ! les misérables !

Et le progrès, et le patriotisme et l'honnêteté ? Il n'y a rien pour eux. Il y a un homme qui arrive et qui donne des places. Leurs convictions sont des préjugés de salon et l'espoir de retrouver des situations perdues. Les plus en vue, les plus *forts* vous

déclarent sérieusement que leurs habitudes, leur éducation leur défendent de se trouver avec des gens qui ne se lavent pas les mains. Innocent cliché ! Comme s'il n'était pas prouvé depuis longtemps que ce sont les cléricaux qui se lavent le moins, et dans les couvents les malheureuses enfants prennent un bain par mois et dans l'obscurité.

Mais nous avons beaucoup parlé de M. Jérôme Bonaparte...

Ah ! ma foi, tant pis ! C'est un commencement logique.

Qui doutera de notre indépendance, en nous voyant faire un quasi-éloge de l'homme le plus impopulaire de France... à moins qu'on nous accuse d'être subventionnés par lui ?

Horrible vanité de la décomposition sociale.

A Monsieur Tony-Robert-Fleury.

30, rue Ampère, Paris.

Monsieur,

J'apprends avec surprise que le grand chagrin que j'ai éprouvé dans l'affaire de la médaille au Salon est interprété auprès de vous comme une sorte de rancune que j'aurais contre vous. Et comme c'est à vous seul, en somme, que je dois toute mon éducation artistique, je ne veux pas qu'un pareil malentendu subsiste une minute de plus. Je ne m'excuse pas, n'ayant pas à le faire, mais je désire beaucoup que mes paroles, mes lamentations et mes indignations, que je persiste à croire légitimes, ne soient pas dénaturées.

Je me rends parfaitement compte de ce qui a été fait pour moi; vous seul ne pou-

viez pas davantage ; je suis très raisonnable en somme, vous voyez bien.

Agréez, je vous prie, cher maître, l'expression de mes meilleurs sentiments.

A Monsieur Sully-Prudhomme.

Juin.

Monsieur,

Je viens de lire et de comprendre, à ce qu'il me semble, *Lucrèce et la Préface*. Ne m'en sachez aucun gré. Mais je ne suis ni vieille ni laide, et comme votre Lucrèce, j'ai encore lu tout ce que vous avez écrit ; rendez-moi la pareille. Ce ne sera pas si beau, ni si long...

En somme, je ne sais plus quoi dire, très effrayée de mon audace (bas-bleu en herbe) et très désireuse de vous écrire des choses

ravissantes, naturellement je n'y arriverai pas, je le désire trop. Vous êtes trop sérieux pour faire attention à des lettres d'inconnu, vous avez quarante ans, de vieilles amitiés, que feriez-vous d'une nouvelle admiration? Et pourtant j'ai fait le rêve très naïf probablement et très 1830 de gagner votre amitié par lettre.

Je pourrais simplement faire votre connaissance, mais je ne pourrais alors vous dire que les banalités. Tandis qu'inconnue, je puis vous dire franchement que j'ai l'audace et la présomption de comprendre et de partager vos pensées les plus délicates, ce que je ne pourrais pas vous exprimer de vive voix... Et en somme les vers ne m'occupent que lorsqu'ils sont mauvais, alors ils me gênent. Il vous plaît de rimer, rimez pourvu que je ne m'en aperçoive pas.

J'ai tout compris, mais il a fallu m'appliquer. J'ai beau me dire que le maniement de ces idées vous est familier et que je suis

bien sotte d'admirer votre habileté à manœuvrer au milieu de toutes choses...

Au bout du compte, vous aussi vous devriez être béant d'étonnement devant le peintre qui manie ses couleurs et en fait, par des combinaisons que vous ne pouvez suivre, des tableaux variés et admirables. Mais vous vous croyez sans doute bien supérieur à un peintre en fouillant *inutilement* dans le mécanisme de la pensée humaine.

Au même.

Ah ! monsieur,

Je suis vraiment saisie pour vous d'une estime énorme, d'autant plus que j'ai eu plus de peine à comprendre votre préface de *Lucrèce*. C'est infiniment plus difficile à saisir que la philosophie des anciens. Et j'ai de mon esprit une opinion si haute que celui

qui parvient à m'embarrasser devient un géant pour moi. C'est votre cas. J'avais tout lu de vous, sauf *Lucrèce*. Et, en vous voyant manier si facilement ces choses si abstraites, j'éprouve pour vous une sainte vénération.

A Monsieur Julian.

Cher maître,

Je vois que vous voulez remplacer M... Votre lettre est très jolie, mais, comme toujours, vous me prêtez des infamies, me voyant à travers des rapports d'atelier. Je n'ai jamais blessé là personne. Je suis trop délicate pour l'avoir fait sciemment et pas assez bête pour l'avoir fait inconsciemment. Il faudrait être vile pour humilier les inférieurs. Quant aux choses de voitures, dîners, etc., il faut ne m'avoir jamais vue pour croire que j'y ai jamais pensé.

Je vous dis que vous me prêtez des infamies, mais, comme ma conscience est pure, je n'en suis pas émue. On perdrait sa vie à convaincre les gens. Quant à mon talent, je l'ai en une estime profonde et même, en rêve, je ne me comparerai jamais à votre protégé. Peu de peintres ont eu la presse que j'ai eue cette année. En plus, je viens de vendre deux études à un amateur et à un marchand, des inconnus pour moi.

On voit bien que je vous ai rendu enragé pour que vous disiez ce que vous ne pouvez pas penser. Si je vous ai écrit pour me rétracter, c'est influencée par T. R. F. qui a dit que vous aviez été très bien pour moi. Et aussi parce que j'ai pensé qu'après tout, me préférer le risible X..., n'est pas me faire du mal. Vous êtes libre de le préférer. C'est drôle, voilà tout.

Et puis, nous ne brouillerons jamais. C'est tout à fait impossible, bien que vous fassiez semblant de penser du mal de moi

pour me taquiner, vous savez bien au fond, que je suis l'être le plus pur, le plus admirable, le plus juste, le plus grand et le plus loyal du monde. Je parle sérieusement. Vous savez, que je ne tiens pas à ceux qui ne me comprennent pas ; ceux à qui je tiens me comprennent. En plus, je suis au moment d'avoir un talent européen. *Vous brouiller* avec **un être aussi** admirable et rare? **Allons donc!**

Je ne puis mieux répondre à votre spirituelle lettre, qu'en faisant mon sincère éloge, un éloge raisonné et basé sur la profonde connaissance de moi-même, de ce moi unique et merveilleux qui m'enchante et que j'adore comme Narcisse. Trouvez-moi dans Paris un type qui écrive un pareil morceau d'un seul jet. Sans doute, si vous comparez mon talent de peintre à mon talent de pamphlétaire et de polémiste ..

TABLE DES MATIÈRES

	Pages.
Préface	1
A sa tante	1
A son cousin	3
A Mademoiselle B***	4
A sa tante	7
A Mademoiselle Colignon	11
A la même	15
A la même	16
A sa mère	17
A Mademoiselle X***	18
A sa tante	19
A sa cousine	21
A sa tante	26
A la même	31
A la même	33
A sa mère	34
A son grand-père	38
A son frère	43
A sa tante	47

TABLE DES MATIÈRES

Pages.

A la même	49
A son père	50
A sa tante	51
A la même	54
A Mademoiselle Colignon	55
A la même	57
A sa mère	59
A la même	61
A Mademoiselle Colignon	63
A Mademoiselle X***	66
A son frère	68
A Madame R***	71
A sa tante	74
Au marquis de C***	75
A Monsieur X***	77
A Monsieur de M***	81
Au même	82
A Mademoiselle Colignon	85
A Monsieur de M***	89
Au même	91
A Mademoiselle B***	92
A la même	95
A sa mère	96
A la même	99
A la même	103
A M. X***	105
A Mademoiselle Colignon	106
A son frère	108
A M. X***	111
A son frère	113

TABLE DES MATIÈRES

	Pages.
A M. X***	117
A Monsieur Julian	124
A son frère	127
A la princesse K***	134
A Monsieur X***	137
A Monsieur Julian	142
A son père	146
A M. B***	148
Au même	150
Au même	152
A Monsieur Julian	155
A sa mère	161
A Mademoiselle Colignon	162
A sa mère	164
A la même	166
A Monsieur Julian	168
A M. B***	177
A Monsieur Julian	179
A Mademoiselle X***	185
Traduction de la lettre précédente	187
A Mademoiselle X***	190
A Mademoiselle X***	194
Traduction de la lettre précédente	197
A Monsieur B***	202
A Monsieur Alexandre D***	204
Au même	206
A Monsieur X***	208
A son frère	211
A sa mère	214
A Mademoiselle Canrobert	214

TABLE DES MATIÈRES

	Pages.
A sa mère	217
A Monsieur B***	219
A Mademoiselle X***	220
A la même	222
A son frère	224
A Monsieur X***	228
A Monsieur E***	229
A Monsieur de M***	230
Au même	233
Au même	237
Au même	242
Au même	244
Au même	248
Au baron de Saint-Amand	251
A son frère	253
A Monsieur Henry Houssaye	256
A Monsieur Edmond de Goncourt	258
A Monsieur Émile Zola	260
A Monsieur ***	262
A Monsieur Tony-Robert-Fleury	270
A Monsieur Sully-Prudhomme	272
Au même	274
A Monsieur Julian	275

Paris. — Imp. A. MARETHEUX et L. PACTAT, 1, rue Cassette.

www.ingramcontent.com/pod-product-compliance
Lightning Source LLC
Chambersburg PA
CBHW071627220526
45469CB00002B/506